ICM
ICa

KEREN
CYTTER

Innehåll

Contents

Förord

Kokar man ner Keren Cytters redan nu ganska omfångsrika oeuvre till bara några ord skulle de, i alla fall för mig, vara »absolut instabilitet« och »absolut sanning«. Det handlar alltså om samma sak som all bra konst – bara intensifierat, accelererat. Instabiliteten genomsyrar allt hon gör, i förhållande till genrer, roller, i narrationen. Men sanningen finns paradoxalt nog där också, fastnaglad, om inte annat i klichéns fasta form.

Det gläder mig ofantligt att vi nu har möjlighet att presentera ett av samtidens allra viktigaste unga konstnärskap för en svensk – och med tanke på att utställningen pågår över sommaren – också internationell publik. Ett varmt tack till museets intendent Magnus af Petersens, som väckte tanken och beslutsamt såg till att realisera den – och förstås till Keren Cytter, som snabbt var med på noterna. Som alltid finns det många att tacka när en utställning har kommit på plats och en bok publicerats. Ett varmt tack också till Keren Cytters gallerister Annabelle von Girsewald på Pilar Corrias, London; Elisabeth Kaufmann och Christiane Büntgen på Schau Ort, Zürich; Galerie Christian Nagel, Köln / Berlin /Antwerpen, samt till långivarna, katalogens formgivare Stefania Malmsten och Vinge som sponsrar utställningen.

Välkomna till Keren Cytters värld av instabilitet och sanning!

Lars Nittve, överintendent

Foreword

If Keren Cytter's by now already extensive oeuvre has to be boiled down to just a few words, then, for me at least, they would have to be: »absolute instability« and »absolute truth«. Her works are about the same thing as all good art – just intensified and accelerated. Instability permeates everything she does, in terms of genres, roles and the narrative process. Paradoxically, that is, of course, where the truth is also to be found, transfixed, if only in the preset form of the cliché.

I am extremely pleased that we now have the opportunity to present work by one of the contemporary world's most important young artists to a Swedish audience, and – since the exhibition continues through the summer – to an international one as well. A cordial vote of thanks to Magnus af Petersens, the museum's curator, who came up with the idea and who has so resolutely ensured it has become reality – and, of course, to Keren Cytter who so rapidly came on board. As always when an exhibition has been mounted and a book been published, there are a great many people to thank. Our thanks also go to Keren Cytter's gallerists Annabelle von Girsewald at Pilar Corrias, London; Elisabeth Kaufmann and Christiane Büntgen at Schau Ort, Zurich; Galerie Christian Nagel, Cologne/Berlin/ Antwerp, to the lenders, to Stefania Malmsten, the designer of the catalogue, and to Vinge, the sponsor of the exhibition.

Welcome to Keren Cytter's world of instability and truth!

Lars Nittve, Director

Livets soundtrack

Världen är en scen
Och alla män och kvinnor är aktörer;
De har sina entréer och sortier,
Och en gör många roller i sitt liv
William Shakespeare, *Som ni vill ha det*

Första mötet med en film av Keren Cytter är omtumlande och förvirrande. Och förvirringen lättar inte för att man sitter kvar och ser filmen till slut eller till och med ser om den, vilket nästan är nödvändigt och inte svårt eftersom filmerna sällan är mer än tio minuter långa. Även om filmerna använder sig av klichéer som ger en känsla av igenkännande, så följer de inte de vanliga reglerna för historieberättande. Skådespelarna kan till exempel spela olika roller i samma film, en kvinna kan spela man och tvärtom, eller så är rösterna dubbade så att en man har en kvinnas röst. Det är också svårt att veta vad som är nutid, dåtid och framtid, vad som är rollfigurernas minnen, vad som är fantasier och vad som ska föreställa verklighet.

Keren Cytter har på kort tid blivit uppmärksammad som en av sin generations mest nyskapande och intressanta konstnärer. Hon är oerhört produktiv och arbetar i flera olika medier. Sedan debututställningen 2002 har hon gjort mer än 50 videoverk, eller filmer som hon själv kallar dem – och kanske är de snarare hemmahörande i en filmisk tradition än i videokonsten. Inte minst för att de till stor del springer ur ett manus snarare än ur den bildkonsttradition som mycket videokonst relaterar till. Hon har förklarat att hon började med att skriva och att filmandet kom senare – och hon har också publicerat tre romaner. Om filmerna är drivna av starka manus så är romanerna till stor del skrivna som om de vore filmer. Hon har också grundat ett dans- och teaterkompani:

The Soundtrack of Life

All the world's a stage,
And all the men and women merely players;
They have their exits and their entrances;
And one man in his time plays many parts…
 William Shakespeare, *As You Like It*

The first encounter with a film by Keren Cytter is overwhelming
and confusing. And the confusion does not abate just because you
have seen the film to the end or even seen it again, which is all but
essential and far from difficult since her films are rarely more than
ten minutes long. Although the films employ clichés which provide
a sense of recognition, they do not follow the conventional rules
of storytelling. The actors might, for example, play different roles
in the same film; a woman might play a man and vice versa, or the
voices might be dubbed to give a man a woman's voice. It is also
difficult to work out what is the present, the past and the future,
what are the memories of the characters, how much is fantasy
and what exactly is supposed to represent real life.

In the space of a few short years Keren Cytter has come to be seen
as one of the most creative and interesting artists of her generation.
She is extraordinarily productive and works in several different
media. Since her debut exhibition in 2002 she has created more
than 50 works on video, or films as she herself calls them – and they
may well belong more to a film tradition than to the art of video.
Not least because they mostly have their genesis in a script rather
than the visual art tradition much »video art« derives from. She has
explained it was writing she began with and the film-making came
later; she has also published three novels. If the films are driven by
compelling scripts, the novels are for the most part written as though
they were films. She has also founded a dance and theatre company:

D.I.E. Now (Dance International Europe Now) som turnerar med uppsättningar hon skapat. Hon gör teckningar, ofta relaterade till filmerna och hon gör även textverk som presenteras på väggarna i utställningarna som om de vore pedagogiska texter. Eftersom filmerna och deras manus utgör kärnan i konstnärskapet är det kring dem jag kommer att uppehålla mig. I denna katalog ges läsaren också ett tillfälle att läsa sex av Keren Cytters manus till filmer vi visar i utställningen.

Många samtida konstnärer utöver Keren Cytter intresserar sig för teatern och kanske kan det bero på dessa konstarters potential även på ett metaforiskt plan.[1] Ända sedan Guy Debord beskrev vårt samhälle som »skådespelssamhället« har hans teorier utövat stor dragningskraft på konstnärer och andra intellektuella. Inför dessa konstnärers verk kan man även fråga sig vad teatern och det teatrala kan säga om vår tid och det (västerländska) samhälle vi lever i. Är även politiken ett slags teater? Teatern kan också vara en plats för iscensättning av andra möjliga världar, utopier eller dystopier, som också är viktiga teman för många konstnärer.

Fångade i ett manus

Keren Cytters tragiska filmhjältar och hjältinnor tycks fångna i sina liv och sina ofta destruktiva relationer, fångna i ett osäkert tillstånd mellan dröm och vaka, mellan fiktion och verklighet. Hennes filmer kretsar för det mesta kring några få personer och deras relationer. De handlar om kärlek, svartsjuka, längtan, fantasier och leda – och våld. De handlar också om hur klichéer ur film och medier genomsyrar våra liv och hur gränsen mellan fiktion och verklighet suddas ut.

Filmerna utspelar sig mestadels i enkelt inredda lägenheter, ofta i ett kök, vilket har bidragit till att ordet diskbänksrealism ibland använts för att beskriva hennes filmer. Och visst kan de oglamorösa miljöerna leda tankarna till en sådan karaktärisering, men den teatrala och ofta litterärt klingande dialogen är däremot långt

D.I.E. Now (Dance International Europe Now) which tours productions she has created. She makes drawings, often related to the films, and she also creates text works which are presented on the walls in exhibitions as though they were informative texts. I will be dwelling upon the subject of the films and their scripts since they constitute the nucleus of the artistic career. This catalogue also provides the reader with the opportunity to read six of Keren Cytter's scripts for films that are being shown in the exhibition.

Many contemporary artists besides Keren Cytter are interested in theatre, and this may reflect the additional potential its genres offer on a metaphorical level.[1] Ever since Guy Debord described our society as »a society of the spectacle«, his theories have exerted a powerful attraction on artists and other intellectuals. Faced with the work of these artists, the viewer is given to wonder what theatre and the theatrical have to say about our time and the (Western) society we live in. Is politics, too, a kind of theatre? The theatre can also be a place for the staging of other possible worlds, of utopias or dystopias, which are also powerful subject matters for many artists.

Trapped in a Script

Keren Cytter's tragic film heroes and heroines seem to be the prisoners of their own lives and their often destructive relationships, caught in an uncertain state between dream and waking, between fiction and reality. Her films revolve for the most part around a few individuals and their relationships. They are about love, jealousy, desire, fantasies and boredom – and about violence. They are also about the way our lives are steeped in clichés from film and the media and how the boundary between fiction and reality is being erased.

The films are mostly set in simply furnished apartments, often in a kitchen; an aspect which has contributed to the occasional use of the term kitchen-sink-realism to describe her films. And it is true that the unglamorous surroundings can evoke this epithet, but the

ifrån realistisk. Filmerna är snarare helt egensinniga hybrider mellan till synes oförenliga genrer, mellan hemmavideo och auteurfilm à la franska nya vågen eller mellan Dogma och dokusåpa eller sitcom.

Men hennes filmer är framför allt existentiella dramer om människans villkor, om kärlek och hat i vår genommedialiserade tid.

De senaste tio–femton åren har nya format som dokusåpor eller »reality TV« blivit omåttligt populära. Här utsätter sig så kallade vanliga människor som drömmer om att bli kändisar för tävlingar som mest liknar sociologiska experiment. Många konstnärer har intresserat sig för dessa fenomen, från de voyeuristiska aspekterna som förför publiken till den konstruerade verklighet de förmedlar. Flera av Cytters huvudpersoner är barn av denna tid och fantasier och drömmar sipprar in i deras vardag.[2] I filmen *Dream Talk* (2005) är till exempel en av huvudpersonerna förälskad i en dokusåpa-stjärna som i ett program ska välja mellan två män, »the winner« och »the loser«. Samtidigt som Cytters protagonist är förälskad i den kvinnliga TV-stjärnan är hans egen flickvän svartsjuk och försöker få kontakt med honom. Hans bästa vän är i sin tur förälskad i flickvännen. TV-dramat med en kvinna och hennes val mellan två män kopieras på så sätt av sin publik.[3] Att mannen blir förälskad i en TV-figur, någon han aldrig mött, kan tyckas tragiskt när hans högst levande flickvän så förtvivlat försöker få kontakt med honom. Men kanske är det inte ovanligt att kärlek fungerar så, som en projektion, att begär och fantasi får ta överhanden och att föremålet för en förälskelse kan synas helt annorlunda i någon annans ögon. Vilken bild som är sann går inte att säga. Det är något mycket subjektivt.

Ideal och vardag, dröm och verklighet

Filmerna och romanerna är självrefererande på ett sätt som är så bokstavligt att det blir komiskt. Distanseringseffekter i Brechts anda punkterar ständigt illusionen av att det är något annat än ett

theatrical and often literary tone of the dialogue is, in contrast, far from realistic. Instead the films are deliberate hybrids between apparently incompatible genres, between home videos and auteur films in the spirit of the French nouvelle vague, between Dogma and docusoap or sitcom. But her films are above all existential dramas about the human condition, about love and hate in our thoroughly medialised age.

In the last ten to fifteen years, new formats such as the docusoap and reality TV have become enormously popular. In these programs, so-called »ordinary« people who fantasise about becoming cele-brities are subjected to a form of competition which most closely resembles a sociological experiment. Many artists have been interested in these phenomena, from the voyeuristic aspects that seduce the public to the constructed reality they mediate. Several of Cytter's main characters are children of this age, and their everyday lives are steeped in dreams and fantasies.[2] In her film *Dream Talk* (2005), for example, one of the main characters is in love with the star of a docusoap who has to choose between two men in one of the programs, between »the winner« and »the loser«. At the same time as Cytter's protagonist is in love with this female TV-star, his own girlfriend is jealous and is trying to re-establish her bond with him. His best friend is, in turn, in love with the girlfriend. The drama of the television show with its focus on a woman and the choice she has to make between two men is being copied by its audience.[3] The fact that the man has fallen in love with a television personality, someone he has never met, may seem tragic when his very real girlfriend is so desperate to reach out to him. However, it may not be that unusual for love to work in this way, as a projection, in which desire and fantasy gain the upper hand and for the object of the amorous feelings to appear entirely different in someone else's eyes. It is impossible to determine which image is the true one. This is a very subjective matter.

konstverk, en film, vi bevittnar. I början av filmen *New Age* (2007) presenterar skådespelarna sina rollfigurer för varandra vid matbordet: »Vad heter du nu igen?« – »Daphne, jag är din dotter«, är en ordväxling som tycks ha en liknande funktion som repliken »här kommer förtexterna« när rollistan rullar i bilden. Men detta antagande osäkras senare när mamman i familjen far ut om faderns alzheimer. Kanske kommer han inte ihåg sin dotters namn? Texterna och filmernas metaplan, där de kommenterar sig själva som film eller text, alltså som konstruktion, bryter illusionen av verklighet. Men samtidigt för de in ett element som faktiskt kan framstå som »verkligt« eller sakligt: det att skådespelarna kommenterar sina manus låter ju på sitt sätt som något utanför manus, men i själva verket utgör även dessa metakommentarer en del av manus – vilket suddar ut skillnaderna mellan de olika nivåerna och antyder att allt är sken, en rökridå eller ett litterärt eller filmiskt grepp. Det tycks omöjligt att agera utanför ett redan givet manus. Som i många klassiska dramer är protagonisterna offer för omständigheter, oförmögna att ta sig ur sina roller eller det språk de har tillgång till.

Att Cytter på så sätt synliggör filmens manus bidrar också till en känsla av det stora avståndet mellan det som ska föreställa rollfigurernas verklighet och det skrivna manuset, inte bara som en skillnad i medier utan som en skillnad mellan ideal och den solkiga vardagen, mellan fantasi och verklighet. Som i fallet med fadern som inte känner igen sin dotter så har distanseringseffekterna ofta dubbla innebörder och bidrar på ett märkligt sätt till känslan av hur alienerade protagonisterna är, hur deras värld är fragmenterad och overklig. Och när en av skådespelarna i *Something Happened* (2007) lakoniskt konstaterar »Jag har glömt mina repliker«, kan man även se det som ett uttryck för att den rollkaraktär som skådespelaren spelar har förlorat riktningen och fotfästet och inte vet vad hon ska ta sig till. Det sätt som flera av skådespelarna levererar sina repliker – rytmiskt som vers, ibland monotont, som om de läste rakt av,

The Ideal and the Everyday, the Dream and the Reality

The films and novels are self-referencing in a manner so literal
that it becomes comical. Alienating effects in the Brechtian sense
continually puncture the illusion that this is something other than
an artwork, a film, we are witnessing. At the beginning of the film
New Age (2007), the actors introduce their characters to one another
at the dinner table: »What's your name again?« »Daphne, I'm your
daughter,« is an exchange that seems to serve a similar function to
the line »here come the credits« as the list of characters appears on
screen. But this supposition comes to seem much less certain
subsequently when the mother of the family lets fly over the father's
Alzheimers. Maybe he cannot actually remember even his daughter's
name. It is on the meta-level of the texts and the films, where they
comment on themselves as film and as text, as constructions that
is, that the illusion of reality is shattered. At the same time, however,
they also insert an element that can appear »real« or objective: the
fact that the actors comment on the script obviously makes it sound
as though this were something outside the script, whereas these
meta-commentaries are actually part of it – which, as mentioned
previously, serves to blur the differences between the various levels
and leaves the viewer wondering whether the actual outcome is that
everything is a matter of appearance, just a smokescreen or a literary
or filmic device. It seems to be impossible to act outside the set script.
As in many classical dramas, the protagonists are victims of circum-
stance, incapable of extracting themselves from their roles or from
the language they have at their disposal.

Cytter's highlighting of the film's script in this way also helps to create
a sense of a gulf existing between what is intended to represent the real
lives of the cast and the written script, not simply in terms of a difference
in media but as a difference between the ideal and the squalor of the
everyday, between fantasy and reality. As in the case of the father who
fails to recognise his own daughter, the effects of this distancing often

innantill i ett manus och inte sällan på bruten engelska – är i linje med dessa metanivåer, som så tydligt visar att det är en fiktion vi ser.[4]

I en av filmerna i *Date Series, 21/5/04* (2004) sitter en ung man på en parkbänk och kommenterar det som händer på håll, kanske i andra änden av parken, som om han vore en gud (eller en regissör) som styr allt som händer:»Flicka till vänster, peka rakt fram!« Vi ser honom inte i samma bild som de händelser han kommenterar – eller verkligen ger upphov till – så det finns en viss osäkerhet huruvida han fantiserar eller verkligen styr världen omkring sig. Kanske är det en önskedröm, eller en studie i konstens möjligheter – författarens omnipotens, hans eller hennes totala makt över sina uppdiktade figurers liv och död. I Cytters filmer är det alltså språket, manuset, som styr världen, verkligheten. I *Something Happened* kan språket till och med hejda en kula, men kanske bara för ett ögonblick.»De här orden fördröjer min död« säger en kvinna efter att hon avfyrat en pistol mot sin tinning. När hon avslutat meningen sprutar blodet ut på väggen som i en explosion. Det är talhandlingar som skapar verkligheten.

Som tidigare nämnts är inte heller könsrollerna tydliga i flera av Cytters verk. I dans- och teaterföreställningen *History in the Making, or the Secret Diary of Linda Schultz* (2009) så vaknar den politiske aktivisten John Webber och den grafiska formgivaren Linda Schultz och upptäcker att de har bytt kroppar med varandra. Könen är inte av naturen givna en gång för alla, vilket gör det lätt att koppla filmerna till Judith Butlers queerteori. Enligt Butler har genus inget ursprung. Genus är inte knutet till kroppen utan realiseras i handlingar som vi upprepar dagligen. Hos Butler är det själva handlingen som är avgörande, liksom hos Cytters rollfigurer som är separerade från sina egna kroppar.

Till dessa bokstavliga och uttalade metakommentarer läggs referenser till andra konstnärliga verk, framför allt filmer (*Repulsion* av Roman Polanski, *Opening Night* av John Cassavetes etc.) och

have a twofold impact and help to engender a striking intimation of how alienated the protagonists are and of how fragmented and unreal their worlds are. So that when one of the actors in *Something Happened* (2007) states in somewhat laconic fashion, »I forgot my lines«, this can also be seen as an expression of the character being played by the actor having completely lost all sense of direction – with no idea any more what to do. The manner in which many of the actors deliver their lines, which so clearly tells us that what we are watching is a fiction, is fully in accord with these various meta-levels. These lines may sound as rhythmical as poetry or, on occasion, monotonous, as though they were being read straight from the page and frequently in broken English.[4]

In one of the films in the *Date Series, 21/5/04* (2004), a young man is sitting on a park bench commenting on what is happening some way off, perhaps at the other end of the park, as though he were a god (or a director) controlling all that happens: »Girl on the left, point straight!« We do not see him in the same frame as the events he is commenting on – or actually causing – so there is a degree of uncertainty as to what extent he is fantasising or really is controlling the world around him. Perhaps this is all just a pipedream or a reflection on the possibilities of art: the author's omnipotence, his or her total power over the lives and deaths of the fictional characters. What we therefore see in Cytter's films is language, the script, controlling the world, reality. In *Something Happened* language can even stop a bullet, although perhaps only for a moment. »These words are delaying my death,« a woman says having just fired a pistol at her temple. When she finishes her sentence, an explosion of blood sprays across the wall. It is speech acts which create reality.

In consequence, gender roles are not distinct either in many of Cytter's works. In her dance and theatre production *History in the Making, or the Secret Diary of Linda Schultz* (2009), political activist John Webber and graphic designer Linda Schultz awaken to find that they have switched bodies with one another. Gender has not been set

filmgenrer, men även litterära verk. Många har sett denna ständiga närvaro av filmiska klichéer som ett sätt att visa hur våra beteenden och vårt sätt att tala, formas av media. Det är lätt att tolka detta som en sorts kritik, men Cytter har i intervjuer hävdat att hon betraktar klichéer som absoluta sanningar»… det är något som har passerat genom många människor och som är den enda mening som fastnat hos dem alla. Minst en av alla dessa människor måste uppriktigt tro på den. Om majoriteten håller fast vid dem så måste det påverka dem. Jag säger alltid att jag är en av dessa människor, men det är ingen som tror mig«.[5] Klichéer framstår med andra ord nästan som jungianska arketyper för Cytter.

Referenserna är väl valda. *Les Ruissellements du Diable* (2008) bygger på en novell av Julio Cortázar med samma titel. Novellen är också utgångspunkt för den klassiska filmen *Blow Up* (1966) av Michelangelo Antonioni, som har inspirerat många konstnärer. *Untitled* (2009) bygger på filmen *Premiärkvällen* (1977) av John Cassavetes. Den handlar om en Broadway-stjärna spelad av Gena Rowlands. Hon befinner sig i kris eftersom hon känner att hon är på väg att åldras vilket hon inte kan acceptera. Hon inleder kärleksaffärer, dricker för mycket och arbetar hårt. I repetitionsarbetet slås hon av hur likt hennes liv är den roll hon spelar.

Kanske är det en längtan bort från den grå vardagen och de små och stora problem som fyller den som driver Cytters figurer att imitera filmens värld. I en av hennes romaner *The Amazing True Story of Moshe Klinberg – A Media Star. Read it to believe it!* (2009) får vi tidigt veta att huvudpersonen liknar Bruce Willis, och inte nog med det, Cytter börjar kalla honom för »Bruce Willis« i stora delar av boken, tills hon tycks tröttna på leken och säger att han egentligen inte alls är särskilt lik den amerikanske skådespelaren (som om hon bara önskade att han var det och att det fanns en verklig Moshe Klinberg, vars utseende hon tyvärr inte kan styra över).[6] Redan i bokens titel anger hon att det är en »True Story« –

down once and for all by nature, which makes it easy to relate the films to the queer theory of Judith Butler. It might be said that biological gender does not determine sexual identity, linguistic gender, but rather the reverse. According to Butler, gender has no origin. Gender is not bound to the body but realised in acts we repeat day by day. In Butler's view, it is action – these particular acts – which is defining, just as Cytter's characters are separated from their own bodies.

In addition to these literal and explicit meta-commentaries, the work contains many references to other works of art, primarily film (*Repulsion* by Roman Polanski, *Opening Night* by John Cassavetes, etc.) and film genres, although literary works feature as well. Many have considered the persistent presence of the filmic cliché as a means of demonstrating how our behaviour and our speech are shaped by the media. This could easily be interpreted as a form of criticism, but in an interview Cytter insisted that she regards clichés as absolute truths »... something that passed through many people and it is this one sentence that stuck with them all. At least one of these people must genuinely believe in it. If the majority holds on to it, obviously it affects them. I keep saying I'm one of those people, but nobody believes me.«[5] For Cytter, clichés could be said to function almost as Jungian archetypes.

The references are well chosen. *Les Ruissellements du Diable* (2008) is based on a short story by Julio Cortázar of the same name. The same short story is also the basis for the classic film *Blow Up* (1966) by Michelangelo Antonioni, which has provided inspiration for many artists. *Untitled* (2009) builds on the film *Opening Night* (1977) by John Cassavetes, about a Broadway star played by Gena Rowlands. She is going through a crisis as she is aware she is aging – which she cannot accept. She starts having love affairs, drinks too much and immerses herself in work. During rehearsals she is struck by how similar her life is to the role she is playing.

Perhaps it is a longing to escape the monotony of everyday life

vilket är en slags kliché som snarare signalerar en genre än ett försök att övertala läsaren om att historien verkligen är sann.

Om upprepningar och omtagningar

I en utställning på konsthallen Frac i Paris gjorde Keren Cytter ett ingrepp i arkitekturen för att skapa en känsla av att man var tillbaka där utställningen började – men alla besökare som inte helt saknade lokalsinne måste ändå ha förstått att så inte var fallet (men en bänk och en låg avgränsning framför ett stort verk på papper med en väggtext bredvid och en pelare bakom bänken – dessa element var desamma), lite som i hennes filmer där man ibland blir osäker på om filmen har loopat eller om det är en något förändrad upprepning av det som vi nyss såg.

Upprepning och loopar har en lång och intressant historia inom konsten – i minimalismen och popkonsten fanns till exempel ett intresse för serialitet. Hos andra konstnärer liknar upprepningarna mer hypnotiska mantra – ett exempel är Paul McCarthys videor, med samma snurrande/spinnande som Dan Graham talar om i *Rock My Religion* (1982–84). Men upprepningarna kan också kopplas till repetitioner och omtagningar i teaterns och filmens världar.[7] Hos Cytter är upprepningen en Beckett-artad existentiell upprepning som handlar om människans möjligheter till val (eller kanske frånvaron av val) i olika situationer.

Den icke-linjära narrativa strukturen i Cytters filmer gör att man lätt får en känsla av desorientering. Var i berättelsen befinner vi oss? Vad är ett minne? Vad är en filmsnutt från en Super-8 som skådespelarna ser på? Eller som en av huvudpersonerna frågar sig i *Atmosphere* (2005):»Är det ett minne eller är det en dokumentär?« I *The Victim* (2006) är filmen loopad och slutet och början refererar till varandra så att protagonisterna tycks fångade i ödet. De strukturellt avancerande berättelserna är alltså inte bara akademiska övningar i komposition och inte heller självrefererande för sin

and the problems, large and small, which fill it that drives the
characters in Cytter's work to imitate the world of film. In one of
her novels *The Amazing True Story of Moshe Klinberg – A Media
Star: Read it to believe it!* (2009), the reader is told early on that
the main character resembles Bruce Willis, and as if that was not
enough, Cytter starts calling him »Bruce Willis« for large parts of
the book, until she appears to tire of the game and tells us that he
is not, in fact, particularly like the American actor (as though she
were just wishing he was and that there were a real Moshe Klinberg,
whose appearance she unfortunately cannot do anything about).[6]
In the very title of the book she indicates that this is a »true story«
– which is a kind of cliché that signals a genre rather than
attempting to persuade the reader that the story really is true.

On Repetitions and Retakes

In an exhibition at the Frac art centre in Paris, Keren Cytter made
an alteration to the architecture in order to create a sense of having
returned to where the exhibition started – even though any visitor
not completely without a sense of direction would have realised
that this was not the case (but a bench and a low boundary in front of
a large work on paper with a caption alongside it and a pillar
behind the bench – were identical elements.)

Repetitions and loops have a long and fascinating history
within art – there is a marked interest in serialism in Minimalism
and Pop Art, for example. In the work of other artists, repetitions
can come close to resembling a hypnotic mantra – one example
being Paul McCarthy's videos (and their revolving, spinning effects
which Dan Graham also refers to in *Rock My Religion* (1982–84).
But repetition can also be connected with the rehearsal and the
re-take in the worlds of theatre and film.[7] In Cytter's work,
repetition is a Beckett-like existential reiteration whose subject
is the freedom of choice (or perhaps its lack) with which human

egen skull, som interna skämt mellan konstkännare och cineaster. Dessa formella grepp är verkligen meningsskapande, de genererar betydelser och säger något om människans villkor i vår tid. Sedan har de naturligtvis ett värde för filmens komposition – de upprepade scenerna liknar refränger som bidrar till den musikaliska, rytmiska kvalitet som är så stark i filmerna. Genom de omtagna scenerna, som ibland får en lite annorlunda utgång, så ställer Cytter också frågor kring de olika möjliga vägar en berättelse kan ta. Är allt möjligt (eftersom det är fiktion) eller är allt styrt av konventioner?

I de tidigare filmerna arbetade Cytter med amatörer som skådespelare, men i flera senare filmer använder hon professionella skådespelare. Det är också något som filmernas karaktär tycks kräva. Dialogen i *Der Spiegel* till exempel är snabb och upphuggen, vilket också kan sägas om kamerans rörelser och klippningen. I *Untitled* spelar skådespelarna skådespelare som lever ut sina komplicerade relationer under repetitionerna av en pjäs. I flera av de senare filmerna som *Four Seasons* och *Les Ruissellements du Diable* är också de visuella kvaliteterna starkare än tidigare. I *Four Seasons* förhöjs känslan av dröm, eller mardröm, av den dramatiska musiken och snön som faller i en lägenhet kring en julgran. En skivspelare fattar eld, granen fattar eld, katastrofen tycks omöjlig att stoppa. Ett mord, ett *crime passionnel*, verkar ha ägt rum. Det är kusligt men vackert.

Magnus af Petersens, curator

1 Utställningen *The World as a Stage* som visades på Tate Modern 2007 kretsade kring detta fenomen. Utställningen presenterade verk av 16 konstnärer, men Keren Cytter var inte en av dem. 2007 visades *Il Tempo del Postino* på Manchester International Festival. Philippe Parreno och Hans Ulrich Obrist beställde verk av 15 konstnärer och varje verk skulle framföras eller presenteras för publiken från en scen. Varje verk fick ta högst 15 minuter att visa. Alla tekniker utom film och video var tillåtna.

2 I Sverige gäller detta även inom litteraturen där sammanblandningen av det självbiografiska och den rena fiktionen varit ett stort debattämne och ett av

beings are confronted in different situations.

The non-linear narrative structure of Cytter's films can easily lead the viewer to experience a sense of disorientation. Where are we exactly in the narrative? What constitutes a memory? What is the snippet of Super-8 film being watched by the actors? Or as one of the characters wonders in *Atmosphere* (2005): »Is it a memory or is it a documentary?« In *The Victim* (2006), the film runs in a loop and the end and beginning refer to one another in such a way as to make the protagonists seem to be prisoners of their fate. The structurally sophisticated narratives are in consequence not just academic exercises in composition, nor are they self-referencing for its own sake – in the manner of a private joke between connoisseurs and cineastes. These formal devices are actually creative: they generate meanings, and say something about the human condition in our time. They obviously also add value in terms of the composition of the film – the repeated scenes resemble a kind of refrain which helps to create the musical and rhythmical quality that is so pronounced in these works. Through the use of scenes in the form of retakes, which sometimes acquire a slightly different outcome, Cytter is also asking questions about the various possible forms a narrative can take. Is everything and anything possible (since it is a fiction) or is it all determined by conventions?

While Cytter worked with amateur actors in the earlier films, in several of her more recent works she has employed professionals. This would also appear to be a technical requirement imposed by the nature of these films. The dialogue in *Der Spiegel*, for example, is rapid and staccato, and the same could be said for the movement of the camera and the cutting. In *Untitled*, the actors play actors living out their complicated relationships during rehearsals for a play. The purely visual qualities are more powerful in several of her more recent films such as *Four Seasons* and *Les Ruissellements du Diable* than they were previously. The feeling of being in a dream

de mest uppmärksammade fenomenen på tidningarnas kultursidor. Exemplen är otaliga: *Den högsta kasten* av Carina Rydberg, *Myggor och tigrar* av Maja Lundgren och *En dramatikers dagbok* av Lars Norén hör till de mest uppmärksammade men listan kunde göras mycket längre.

3 Dokumentärfilm är en genre som många konstnärer utforskat sedan början av 1990-talet. Formatet har använts för att berätta om ämnen som konstnären funnit angelägna men oftast med en kritisk medvetenhet kring mediet eller formatets begränsningar, som ofta problematiseras. Phil Collins har till exempel gjort ett verk där han bjudit in verkliga före detta dokusåpastjärnor att tala ut i ett program, liknande en dokusåpa, om hur deras medverkan i en dokusåpa förstörde deras liv. Andra konstnärer, som Hito Steyrl, har utforskat dokumentärfilmens medium och ställer frågor om den konstruerade, fiktionaliserade verkligheten, om hur representation kan påverka det representerade etc.

4 I ett samtal med Keren Cytter frågade jag hur hon regisserar sina skådespelare. Hon svarade att hon ger minimalt med instruktioner men gärna gör många omtagningar – och att dessa ibland leder till att en skådespelare slutar spela och bara läser sina repliker utan att ge dem någon större laddning – och att det är då hon blir mest nöjd.

5 Keren Cytter, *I Was the Good and He Was the Bad and the Ugly*, Frankfurt am Main: Revolver, 2006, s. 77.

6 Keren Cytter: *The Amazing True Story of Moshe Klinberg – A Media Star. Read it to believe it!* Paris: Onestar Press, 2009.

7 Om dessa föreläste filmregissören Björn Runge i en serie arrangerad av Andreas Gedin i samband med hans utställning *Omtagning av ett gammalt hus* på Moderna Museet (2006).

or a nightmare is heightened in *Four Seasons* by the dramatic music and the snow falling around a Christmas tree inside an apartment. A record-player catches fire, the tree catches fire, the ensuing catastrophe appears impossible to stop. A murder, a *crime passionnel*, would seem to have occurred. It is horrifying, but beautiful.

Magnus af Petersens, Curator

1 The exhibition *The World as a Stage* shown at Tate Modern in 2007 revolved around this phenomenon. Work by sixteen artists was presented in this show, although Keren Cytter was not one of them. In 2007, *Il Tempo del Postino* was shown at the Manchester International Festival. Philippe Parreno and Hans Ulrich Obrist commissioned work by 15 artists and each work was to be performed or presented to the audience from a stage. Each work could take no more than 15 minutes to show. All artistic techniques were permitted except film and video.

2 In Sweden this also applies to literature where the fusion between the autobiographical and the purely fictional has been a major subject of debate and one of the phenomena most highlighted on newspaper arts pages. Examples are legion: *Den högsta kasten* by Carina Rydberg, *Myggor och tigrar* by Maja Lundgren and *En dramatikers dagbok* by Lars Norén are among the most celebrated, but the list could be made much longer.

3 The genre of the documentary film has been explored by many artists since the beginning of the 1990s. This format has been used to deal with subjects felt to be compelling by the artist, albeit usually with a critical awareness concerning the limits of the medium and the format – which are often called into question. Phil Collins, for example, has created a work – a program resembling a docusoap – in which he invited real former docusoap-stars to speak out about how participation in a docusoap destroyed their lives. Other artists, such as Hito Steyrl, have explored the documentary film as medium, asking questions about the reality it constructs and fictionalises and about how the nature of representation may influence what is represented, etc.

4 In a conversation with Keren Cytter, I asked how she directs her actors. She replied that she gives them a minimal amount of direction, but likes to do many retakes and that these sometimes result in the actor ceasing to act and simply reading his or her lines without any major affect – and that is when she feels most pleased.

5 Keren Cytter, *I Was the Good and He Was the Bad and the Ugly*, Frankfurt am Main: Revolver, 2006, p. 77.

6 Keren Cytter: *The Amazing True Story of Moshe Klinberg – A Media Star. Read it to believe it!* Paris: Onestar Press, 2009.

7 This was dealt with by the Swedish film director Björn Runge in a series of lectures arranged by Andreas Gedin in tandem with his exhibition *Omtagning av ett gammalt hus* [Retake of an Old House] at Moderna Museet (2006).

Der Spiegel

Der Spiegel

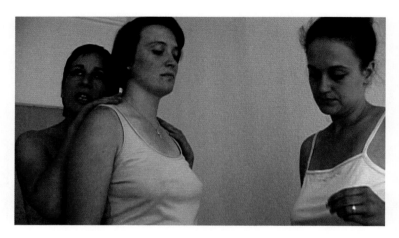

I.

Kamera på golvet

KVINNAN: *(Hennes röst enbart. Sedan kläderna hastigt ner på golvet.)* [*tyska*] Drägg. Iväg med er... Stilla nu, låt oss lyssna på tystnaden. Låt oss vara nakna nu. Skynda på, vi klär av oss.

KÖR I: [*tyska*] Hon är redan naken.

Kamera: Kör 2

KVINNAN: [*tyska*] Hördudu! Dra åt helvete, ditt äckel, din slampa, ditt fnask. *(Kör 2 plockar upp kameran och riktar den mot kvinnan.)* [*tyska*] Vad... gör ni? Sluta, för guds skull!

KÖR I: [*tyska*] Ja, jag också. *(Står framför kameran.)* [*tyska*] Snälla, sluta.

KVINNAN: *(Kameran riktad mot hennes huvud. Hon vänder ryggen mot kameran.)* [*tyska*] Med mina fyrtiotvå år är jag som en sextonårig flicka. Min kropp är vit och spänstig.

KÖR 3: [*tyska*] Som fläsk i vitt vin.

KVINNAN: *(Hon vrider på huvudet mot kameran.)* [*tyska*] Nej, vit som snö. Ren och vit och blank och skimrande... Med make och hans son. *(Kameran rör sig bort.)* Snälla, sluta.

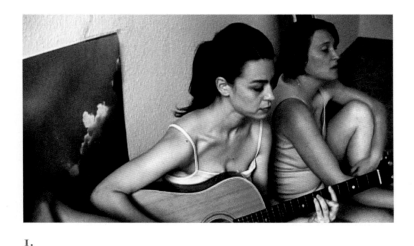

I.

The camera on the floor

WOMAN: *(Just her voice. Then the clothes quickly on the floor.)*
[*German*] White trash. Go away… Quiet now… lets listen to the
silence. Let us get naked now. Quick, we'll take off our clothes.

CHOIR I: [*German*] She's already naked.

Camera: Choir 2

WOMAN: [*German*] You! Piss off, you pisser, you slut, you whore…
(Choir 2: picking up the camera and pointing it at the woman.)
[*German*] What… are you doing? Please, please stop!

CHOIR I: [*German*] Yes, me too. *(Standing in front of the camera.)*
[*German*] Please stop.

WOMAN: *(The camera is pointing at her head. Turning her back
to the camera.)* [*German*] With my forty-two years I am like a
16-year-old girl. My body is white and solid.

CHOIR 3: [*German*] Like pork in white wine.

WOMAN: *(She turns her head to the camera.)* [*German*] No, white
like snow. Pure and white and bright and dazzling. With husband
and his son. *(The camera gets farther away.)* Please stop.

KÖR 3: [*tyska*] Fortsätt, tack.

Kamera: Kör 3

KVINNAN: (*Kör 3 tar kameran, Kör 2 står bredvid Kör 1.*) [*tyska*] Han är en ryttare med häst och barnet håller fast mina ben och gråter och bölar högljutt. Och jag är ett litet spädbarn och en kvinna med en sextonårings kropp.

KÖR 1: [*tyska*] Du är fyrtioett.

KVINNAN: [*tyska*] Sextonochetthalvt.

KÖR 1: [*tyska*] En tändare, tack.

KÖR 2: [*tyska*] Fyrtiotre.

Kamera: Kör 1

KÖR 1: (*Nickar mot »kameramannen« och hans händer tar kameran.*) Hoppsan. (*Släpper kameran som är riktad mot kvinnans ben.*)

KVINNAN: [*tyska*] Ungdomar, som aldrig kommer fram. Och jag som inte kan sexualitetens språk och lustens tungomål, jag går tillbaka till engelska.

KÖR 1: [*tyska*] Varför inte franska?

KVINNAN: [*engelska*] Jag talar inte franska.

KÖR 3: [*tyska*] Och undertexter är en mardröm, låt folk slappna av. (*Kör 3 lägger en handduk över kvinnan.*)

2.

KÖR 2: [*tyska*] Folk kommer att bryta samman när de får se denna kropp.

KVINNAN: [*engelska*] Min kropp, ja, han kommer att hålla om min kropp. Och murarna kommer att rämna.

KÖR 3: [*tyska*] Låt oss dölja denna kropp. (*En handduk.*)

KVINNAN: [*engelska*] Ty honom ville jag ha – ung och gammal, yster, ja kylig.

30

CHOIR 3: [*German*] Please continue.

Camera: Choir 3

WOMAN: *(Choir 3 takes the camera, Choir 2 is standing next to Choir 1.)* [*German*] He is a knight with a horse and the child holds onto my legs and weeps and cries, so loudly. And I am a little baby and a woman with the body of a sixteen-year-old.

CHOIR 1: [*German*] You are forty-one.

WOMAN: [*German*] Sixteen and a half.

CHOIR 1: [*German*] Lighter please.

CHOIR 2: [*German*] Forty-three.

Camera: Choir 1

CHOIR 1: *(Nodding to the »camera man« and his hands take the camera.)* Oops. *(Drops the camera that points at the woman's legs.)*

WOMAN: [*German*] Young people that will never arrive. And I don't know the language of sex and the tongue of lust. I will immerse myself in English again.

CHOIR 1: [*German*] Why not French?

WOMAN: [*English*] I don't speak French.

CHOIR 3: [*German*] And subtitles are a nightmare, let the people rest. *(Choir 3 covers the woman with a towel.)*

2.

CHOIR 2: [*German*] People will break down when they see this body.

WOMAN: [*English*] My body, yes he will hold my body. And the walls will break.

CHOIR 3: [*German*] Let us hide this body. *(A towel.)*

WOMAN: [*English*] For it was him I wanted – young and old, frisky, yes cold.

KÖR 2: [*tyska*] Undertext.
KÖR 3: [*tyska*] Och unga kroppar
KÖR 2: [*tyska*] är bättre
KÖR 3: [*tyska*] än gamla kvinnor.
KÖR 2: [*tyska*] Text.

KVINNAN: [*engelska*] I ett hus i
Portugal ska vi bo tillsammans,
jag, han, barnet och en hund. Ja.
Och på engelska, utan rysk accent
– den låter tysk – ja, rysk bakgrund
– ingen verklighet – uuuujujj
– kysser vi varann.

3.
Kamera: Kvinnan

KVINNAN: *(Hon tar kameran.)* [*engelska*] Jag köpte ett hjärta –
i mina ögons pris, och drömmer genom det. Om en vacker man med
femtio års erfarenhet och en sextonårings själ, sexet kommer att
förvandlas från sextionio till nittiosex. [*engelska*] Och med oändligt
tålamod kommer han att smeka mig och sedan... nu. Sluta prata.
Lyssna till tystnaden.

(Mannen. Tystnad. Korsar vägen. Kören ger möjligen stickrepliken
till mannens entré in i bild. Kanske viskningen – »stilla nu« – Sedan
spelar Kör 3 gitarr.)

KVINNAN: [*engelska*] Åh, här är han! Jag måste göra mig i ordning.

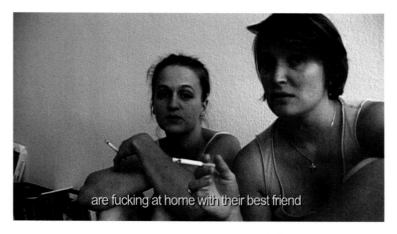

are fucking at home with their best friend

CHOIR 2: [*German*] Subtitle.
CHOIR 3: [*German*] And young bodies
CHOIR 2: [*German*] are better
CHOIR 3: [*German*] than old women.
CHOIR 2: [*German*] Text.

WOMAN: [*English*] In a Portuguese house we will live together, I, he, baby and dog. Yes.
And in English, no Russian accent – it sounds German – yes, Russian background – no reality – ooohhooff – we will kiss.

3.
Camera: Woman

WOMAN: (*She takes the camera.*) [*English*] I bought one heart – in the price of my eyes, and I'm dreaming through it. Of a beautiful man with 50 years of experience and a sixteen-year-old soul, sex will transform from sixty-nine to ninety-six. [*English*] And with endless patience he will touch me and then… now. Stop talking. Now listen to the silence.

(*The man. Silence. Crossing the road. The choir is maybe giving a cue to the man to get into the frame. Maybe they whisper – »quiet now« – Then Choir 3 plays a guitar.*)

WOMAN: [*English*] Oh, he is here! I need to prepare. Stretch my skin

Släta ut huden som en lampskärm. Jag måste skynda mig. O ja,
skynda mig. *(Hon släpper kameran – som följer kvinnans ben
som rusar mot spegeln.)*

Kamera: Kör 2

KÖR 1: *[tyska]* Åh, han kommer. *(Hamnar allt längre bort i bild.
Kameran följer Kör 1.)*

KÖR 2: *[tyska]* Va, redan och nu igen?

KÖR 3: *[tyska]* Kanske...

(Kameran åker uppåt.)
KVINNAN: *[engelska]* Åh, nu är han
här. Han har kommit. En ny chans.
Den andra, den tredje.

KÖR 2: *[tyska]* Hon spänner kroppen,
sitt vitrosa skinn, försöker återuppleva
det förflutna och förnimma ögon-
blicket – detta ögonblick.

*(Att spela in efteråt: Dörren står öppen – det hörs – Man 1 kliver
in – körens röster hörs när de hälsar honom välkommen.)*

MAN 1: *[tyska]* Var är kvinnan? *(Att spela in senare.)*

KÖR 2: *[tyska]* I en tid, ingen tid. I ett rum, inget rum, dold av
hopp och en handduk, letar hon. Hon tappade bort sin spegelbild
och fann i själva verket bara det som hon ville ha.

4.

MAN 1: *[tyska]* Var det allt?

KVINNAN: *[engelska]* Vad menar du?

KÖR 1: *[tyska]* Hon sa det på kärlekens språk.

5.

MAN 1: *[tyska]* Varför talar hon engelska nu igen?

KÖR: *[tyska]* Hon talar inte franska.

KVINNAN: *[engelska]* Varför?!

MAN 1: *[tyska]* Jag ville inte ha någon kvinna. Jag ville ha en flicka,
ett barn.

like a lampshade. I need to run. Oh yes run. *(She drops the camera – which follows the woman's legs running towards the mirror.)*

Camera: Choir 2

CHOIR 1: [*German*] Oh, he's coming. *(Getting farther from the frame. The camera follows Choir 1.)*
CHOIR 2: [*German*] What already, and already again?
CHOIR 3: [*German*] Maybe…

(Camera goes up.)
WOMAN: [*English*] Oh, now he's arrived here. He's arrived. Another chance. The second, the third.

CHOIR 2: [*German*] She stretches her body, her white-pink skin, tries to revive the past and to feel the moment, this moment.

(To record after: The door is open – one can hear – Man 1 enters – one can hear the voices of the choir when they greet him.)

MAN 1: [*German*] Where is the woman? *(To record later.)*
CHOIR 2: [*German*] In a time, not a time. In a place, not a place, covered in hope and a towel, she searches. She lost her reflection and found only what she was looking for.

4.

MAN 1: [*German*] That's all?
WOMAN: [*English*] What do you mean?
CHOIR 1: [*German*] She said it in the language of love

5.

MAN 1: [*German*] Why is she speaking English again?
CHOIR: [*German*] She doesn't speak French.
WOMAN: [*English*] Why?!
MAN 1: [*German*] I didn't want a woman. I wanted a girl, a child.
WOMAN: [*English*] Yes, it's me.

KVINNAN: [*engelska*] Ja, det är jag.

MAN I: [*tyska*] Du är en trasa, en pannkaka, du är en kvinna
– här är spegeln, titta!

KVINNAN: [*engelska*] Nej.

Kamera: Kör 3

KÖR: [*tyska*] Döda mannen som går igen.

6.

MAN I: [*tyska*] Jag har blivit
överlistad. Hela mitt liv. Dumma
kvinna. Hemsökta hus. *(I bak-*
grunden hörs samtalet mellan
Man I och kvinnan.)

KÖR I: [*tyska*] Och medan vi
betraktar lustens och kärlekens
svårigheter,

KÖR 2: [*tyska*] Ska inte heller
åskådaren känna sig säker

KÖR I: [*tyska*] På sin kvinna

KÖR 2: [*tyska*] Eller sin man

KÖR I: [*tyska*] Just i detta ögonblick

KÖR 2: [*tyska*] Är du hemma och
knullar med hennes bästa vän?

KÖR I: [*tyska*] Troligen har hon
somnat.

7.
Kamera: Man 2

(Man 2 tar kameran från Kör 3. Han riktar den mot
körmedlemmarna. De tittar på honom. Kör 3 är också i bild.)

MAN 2: [*engelska*] Var är kvinnan?

KÖR 3: [*tyska*] Här.

KÖR 2, I: [*tyska*] Bakom dig.

(Man 2 går tillbaka med kameran. Kören går till position 8.)

MAN I: [*tyska*] Vad är det där?

MAN 1: [*German*] You are a rag, a pancake, you are a woman
– here is a mirror, look!
WOMAN: [*English*] No.

Camera: Choir 3

CHOIR: [*English*] Kill the man who walks again.

6.

MAN 1: [*German*] I've been tricked. My whole life. Stupid woman. Haunted house. *(The conversation between Man 1 and the woman is heard in the background.)*

CHOIR 1: [*German*] And while we observe the difficulties of lust and love,
CHOIR 2: [*German*] The viewer, too, should not feel safe
CHOIR 1: [*German*] From his wife
CHOIR 2: [*German*] Or her husband
CHOIR 1: [*German*] Exactly at this very moment
CHOIR 2: [*German*] Do you fuck her best friend at home?
CHOIR 1: [*German*] She has probably fallen asleep.

7.

Camera: Man 2

(Man 2 takes the camera from Choir 3. He points it at the members of the choir. They are looking at him. Choir 3 is also in the frame.)

MAN 2: [*English*] Where is the woman?
CHOIR 3: [*German*] Here.
CHOIR 2, 1: [*German*] Behind you.

(Man 2 walks back with the camera. The choir walks to position 8.)

MAN 1: [*German*] What's that?

She is looking at the
and sees th

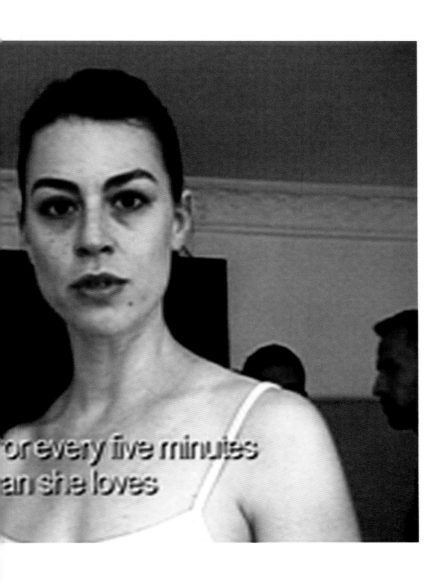

Kamera: Kör 2

MAN 2: [*engelska*] Jaså, är det dig jag har letat efter hela mitt liv. Överallt utom här. Överallt är här.

KVINNAN: [*engelska*] Vad är det där?

MAN 1: [*tyska*] Tyst, din vita skit. Tala ditt modersmål, och du också, åk din väg, kvinna.

(Kameran rör sig bort. Man 1 och kvinnan i bild igen.)
KVINNAN: [*engelska*] Det här är mitt hus. Okej, jag åker... *(Hon är redo att åka.)*
KÖR 1: [*tyska*] Vänta, vänta lite.
MAN 2: [*engelska*] Snälla, åk inte...
KÖR 2: [*tyska*] Håll käften.
KVINNAN: [*engelska*] Inte i mitt hus, döda honom inte i mitt hus.
MAN 2: [*engelska*]
Du älskar ju mig!
MAN 1: [*tyska*] Slöseri med tid. Jag sticker. Det här är löjligt.
MAN 2: [*engelska*] Därför stannar jag och du ska älska mig. Du måste.

KÖR 3: *(Hon är på väg in i bild. Kameran följer henne när hon avlägsnar sig från kören. I bakgrunden hörs kören prata.)* [*tyska*] Kvinnan ser sig som ett barn som måste älska en man. Den andre mannen älskar kvinnan, men hon älskar inte honom. Hon tittar i spegeln var femte minut och ser mannen som hon älskar. En annan man blir avvisad var femte minut. *(Kameran närmar sig fönstret. Kameran tittar ut genom fönstret.)* [*tyska*] Hon märker att hon inte är något barn och det är alltså en smula mer än främmande, eftersom tiden bara rubbar det förflutna. Det kommer inget ögonblick, bara dessa oändliga fem minuter. *(Kör 2 håller kameran.)*

8.
(I bakgrunden)

KVINNAN: [*engelska*] Håll käften din flodhäst, jag behöver ingenting förutom att älska honom.
MAN 2: [*engelska*] Nej!
KÖR 1: [*tyska*] Jo!
MAN 2: [*tyska*] Håll käften.

40

Camera: Choir 2

MAN 2: [*English*] Oh it's you I was looking for all of my life. Everywhere but here. Everywhere is here.

WOMAN: [*English*] What's that?

MAN 1: [*German*] Go away, you white trash. Speak your mother tongue, and you too, roll off, woman.

(The camera gets farther away. Man 1 and the woman are in the frame again.)

WOMAN: [*English*] This is my house. Okay, I'm rolling…

(She is ready to go.)

CHOIR 1: [*German*] Wait, wait a second.

MAN 2: [*English*] Please don't go…

CHOIR 2: [*German*] Shut up.

WOMAN: [*English*] Not in my house, don't kill him in my house.

MAN 2: [*English*] You love me!

MAN 1: [*German*] A waste of time. I'm going. This is nonsense.

MAN 2: [*English*] So I'm staying and you will love me. You have to.

CHOIR 3: *(She is getting into the picture. The camera follows her while she gets farther from the choir. In the background one can hear the choir talking.)* [*German*] The woman sees herself as a child that a man has to love. The second man does love the woman, but she doesn't love him. She looks into the mirror every five minutes and sees the man she loves. Another man is sent away every five minutes. *(The camera is now getting closer to the window. The camera looks out of the window.)* [*German*] She notices that she is not a child and so it is a bit strange, because time can only move the past. There is no moment, only these endless five minutes. *(Choir 2 is holding the camera.)*

8.

(In the background)

WOMAN: [*English*] Shut up hippopotamus, I don't need anything except loving him.

MAN 2: [*English*] No!

CHOIR 1: [*German*] Yes!

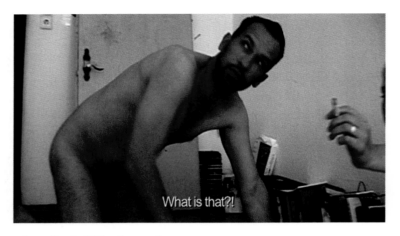

What is that?!

KÖR 2: [*tyska*] Han kan tyska.

KÖR: *(Kamera på fönstret. De håller på att klä sig. Kör 3 med gitarren.)* [*tyska*] Vi klär på oss.

MAN 2: [*tyska*] Vill du döda mig? Visst, sätt på dig uniformen. Döda de fula, skona de vackra och kalla det rättvisa.

KVINNAN: [*engelska*] Vi är på väg att förlora kontrollen igen. Usla människor. Jag har förlorat all omdömesförmåga. Skammen, pinsamheten. Att klä sig, dölja det som går att dölja.

9.

MAN 1: [*tyska*] Jag är nästan klar... ja, nästan... Du är död, din lilla nolla.

MAN 2: [*engelska*] Kvinna, kvinna, han vill döda mig... kvinna kvinna, en gnutta medlidande gör inte en fluga förnär.

KVINNAN: [*engelska*] Medlidande, säger han, medlidande minsann. Medlidande, karl! Medlidande!

MAN 1: [*tyska*] Håll truten, kvinna. Vill du ha medlidande? Medlidande kan du få – självmedlidande. Din fåniga kvinna, din kärleksslav.

MAN 2: [*German*] Shut up.

CHOIR 2: [*German*] He can speak German.

CHOIR: *(The camera is on the window. They are getting dressed. Choir 3 with the guitar.)* [*German*] We are getting dressed.

MAN 2: [*English*] You want to kill me? Yes, wear your uniform. Kill the ugly, save beauty and call it justice.

WOMAN: [*English*] We are losing control once again. Bad people. I lost all judgmental kind of sense. The shame, the embarrassment. To get dressed, to cover what it's possible to cover.

9.

MAN 1: [*German*] I'm almost finished… Yes, almost… You're dead, you little nothing.

MAN 2: [*English*] Woman, woman, he wants to kill me… woman, woman a drop of compassion won't harm a fly.

WOMAN: [*English*] Compassion he says, so compassion I'll say. Compassion, man! Compassion!

MAN 1: [*German*] Shut your mouth, woman… You want compassion? You can have compassion, self-pity. Silly woman, slave of love.

10.

KVINNAN: [*engelska*] Nej, nej, säg det inte. Tyck synd om honom, inte om mig. Han är den ömkansvärde, stackarn.

MAN 2: [*engelska*] Jag är inte ömkansvärd ([*tyska*] medlidande, tack) och du är min hustru.

KVINNAN: [*engelska*] Din hustru? Din galna tok. Okej, döda honom. [*tyska*] Istället för medlidande vill han ha en kvinna. Han förtjänar att dö. Döda honom…!

KÖR 1: [*tyska*] Först ska vi knuffa.

KÖR 3: [*tyska*] Sedan ska vi knuffa igen.

KÖR 1: [*tyska*] Vi ska ropa, död åt mannen.

KÖR 3: [*tyska*] Och sedan ska vi knuffa lite till.

11.

KVINNAN: [*tyska*] Dö, din häst. Dö! Jag kommer. *(Han blir knuffad.)*… vänta… inte så där… *(Ljudet av någonting som knäcks.)*

Kamera: Kör 1

MAN 2: *(Försöker komma undan.)* [*engelska*] Kvinna, kvinna, var är du? *(Kameran faller. Man ser folks ben röra sig av och an. Kör 1 lyfter kameran. Kvinnan på väg in i rummet.)*

KVINNAN: [*tyska*] Man, man, var är du?

KÖR 2: [*tyska*] Han är död. Långsamt. Han dör. Om och om igen. Han är död.

KVINNAN: *(Svarar innan kören avslutat meningen.)* [*tyska*] Hjälp honom *(Till kören, hon drar i dem men de knuffar undan henne.)* [*tyska*] Hjälp honom! Ropa! Sjung! Gör som ni vill. Ni är ju en kör för guds skull.

KÖR 3: [*tyska*] Va?

KÖR 2: [*tyska*] Kära ni, vi är ingen kör, vi är massan. Vi varken låter eller ser ut som en kör.

10.

WOMAN: [*English*] No, no, don't say it. Feel sorry for him, not for me. He is the miserable, the poor one.

MAN 2: [*English*] I'm not miserable ([*German*] compassion, please) and you are my wife.

WOMAN: [*English*] Your wife? Crazy, insane. Ok, kill him. [*German*] Instead of compassion, he wants a wife. He deserves to die. Kill him…!

CHOIR 1: [*German*] First we will push.

CHOIR 3: [*German*] Then we will push again.

CHOIR 1: [*German*] We will cry, death to the man.

CHOIR 3: [*German*] And then we will push some more.

11.

WOMAN: [*German*] Die, you horse. Die! I'm coming. *(They are pushing him.)* … wait… not like that… *(A sound of breaking.)*

Camera: Choir 1

MAN 2: *(Trying to escape.)* [*English*] Woman, woman, where are you? *(The camera falls down. One can see the legs of the people – moving from one place to another. Choir 1 lifts the camera. The woman enters the room.)*

WOMAN: [*German*] Man, man, where are you?

CHOIR 2: [*German*] He is dead. Slow down. He is dying. Again and again and again. He is dead.

WOMAN: *(Answers before the choir finishes the sentence.)* [*German*] So, help him *(To the choir, pulling them but they push her away.)* [*German*] Help him, scream! Sing! Do whatever you want. You are a choir, for heaven's sake.

CHOIR 3: [*German*] What?

CHOIR 2: [*German*] Madame, we are no choir, we are the masses. We neither sound like a choir, nor do we look like a choir.

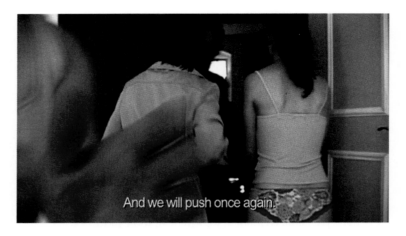

And we will push once again.

KVINNAN: *(I bakgrunden.)* [*tyska*] Ni är vidriga och motbjudande, ut ur mitt hus! Ut med er. Era mördare!

KÖR 1: [*tyska*] Och kvinnan förstod än en gång att den blinda massan aldrig kommer att lysa upp hennes stig.

KÖR 1: [*tyska*] Tiden har helt enkelt lämnat återbud. Och en man dog och hon levde vidare och en annan man söker fortfarande efter något som han aldrig kommer att finna. Och massan förblir som den är, stolt, och lekfull som en flagga.

12.

KVINNAN: *(Hon bankar på kameran.)* [*tyska*] Era mördare!!! Era horor och skitstövlar! Ut ur mitt hus!

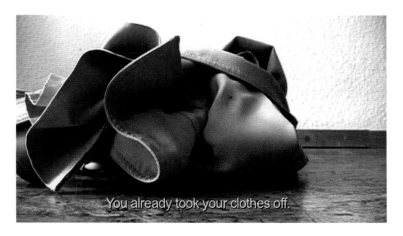

You already took your clothes off.

WOMAN: *(In the background.)* [*German*] You are disgusting and repulsive, get out of my house! Get out. Get out. Murderers!

CHOIR I: [*German*] And the woman once again understood that the blind masses will never enlighten her path.

CHOIR I: [*German*] Time has simply renounced. And a man died and she remained alive, and another man is still seeking something he will never find. And the masses remain as is, proud and playful as a flag.

12.

WOMAN: *(She hits the camera.)* [*German*] Murderers!!! Whores and bastards! Get out of my house!

Någonting har hänt
Something Happened

I told him "Tell me the truth and he said "What truth?"
and draw something hastily in his pad and showed me, a
long long train with a dark thick cloudy smoke, and he is
peeping out the and waving good bye with his handker-
chief. I shot him between the eyes. He told me to prepare
him the thermos for the travel. I went to the kitchen and
prepared the tea, I added the milk and the sugar and
spilled it to the thermos I screwed the cup well and later I
came back to the working room. And then he showed me
the drawing, and I took the gun from the drawer in his
desk and shot him, I shot him between the eyes.

svart skärm

köksskrammel

*musiken börjar (Rachmaninovs 2:a pianokonsert i c-moll,
opus 18, sats 1)*

MANSRÖST: Här har vi alltså köket och hon står och lagar mat...

text på skärmen: Jag sa, »*Säg sanningen*«*, och han sa,* »*Vilken
sanning?*« *och ritade hastigt ner något i sitt block och visade det för
mig, ett jättelångt tåg med mörk tjock töcknig rök och han som står
och kikar ut och vinkar adjö med en näsduk. Jag sköt honom mellan
ögonen. Han bad mig göra i ordning termosen till resan. Jag gick ut
i köket och kokade te, hällde i mjölk och socker och hällde över i
termosen, skruvade på locket ordentligt och återvände sedan till
hans arbetsrum. Och det var då han visade mig teckningen och jag tog
pistolen i skrivbordslådan och sköt honom, sköt honom mellan ögonen.*

screen is black

kitchen sounds

music starts (Rachmaninov, Piano Concerto no. 2 in C Minor, Op 18–1)

MAN'S VOICE IS HEARD: Now this is the kitchen and she is preparing the food…

text on screen: I told him, » Tell me the truth« and he said, » What truth?« and drew something hastily in his pad and showed me, a long long train with a dark thick cloudy smoke, and he is peeping out and waving good bye with his handkerchief. I shot him between the eyes. He told me to prepare him the thermos for the travel. I went to the kitchen and prepared the tea, I added the milk and the sugar and spilled it into the thermos, I screwed the cup well and later I came back to the working room. And then he showed me the drawing,

MANSRÖST FORTSÄTTER ÖVER TEXTEN: ...språket är engelska, min accent är brittisk. Min röst kommer och går från ett helt separat rum. På svart papper har jag präntat ner det som hände den dagen, en fullständig betraktelse av det slutgiltiga förfallet. Ja, jag måste säga att hon är som en vas, lika ren och oförfalskad som ett kinesiskt konstföremål. Och ändå är det jag som berättar historien...

bilden visar mannen som knäpper skjortan

MAN: ...och finns möjligheten att hon existerar och att jag inte bara fantiserar, så finns kanske möjligheten att någon ser mig. Hon var skraj som ett får när hon kom in i rummet *(kvinnan kommer in i rummet, säger något, rösten hörs inte)*, hennes ord var bittrare än whisky. Jag sa,»Jag ska vara med dig jämt«, men hon hörde inte på, hon var blind som en fladdermus, hon bara fortsatte att uppta min tid i onödan.

KVINNA: Håll käften på dig *(hon fortsätter prata, rösten hörs inte)*
MAN: Så jag reste mig ur stolen och svarade henne snabbt *(han går mot fönstret)* som om hon upptog mitt sinne helt och hållet... och när jag fortsatte fram mot fönstret mindes jag fyra vackra rader...

kvinnan talar och följer efter honom, rösten hörs inte, mannens ansikte vid fönstret, hand på fönsterbrädet

MAN: Röd som blod, grönt som gräs, svart, svart som människor, dumma döda människor, lika mörka som deras hjärta.

gata nattetid sedd från fönstret

KVINNA: Börja nu.

musiken slutar

hand som sträcker sig ner i en skrivbordslåda efter en pistol

MAN: När hon tog fram pistolen blev jag ganska överraskad.

and I took the gun from the drawer in his desk and shot him,
I shot him between the eyes.

MAN'S VOICE CONTINUES OVER TEXT: …the language is English
and my accent is British. My voice comes and goes from the
complete other room. On a black paper I printed what happened
this day, a full contemplation of the final decay. Yes I must say she
is like a vase, so clean and so pure as a Chinese piece of art. Yet
I'm the one who's telling the story…

image shows man buttoning up his shirt

MAN: …and if there is a chance that she does exist and I'm not
imagining, maybe there's a chance that someone sees me. She
was scared as a sheep when she entered the room *(woman enters*
room talking, voice not heard) her words more bitter than whiskey.
I told her, »I will be with you all the time«, but she didn't listen,
blind as a bat, she kept on wasting my time.
WOMAN: Now shut up *(she keeps on talking voice not heard)*
MAN: So I raised from the chair and answered her quickly *(he*
walks towards window) as if she was filling my mind… and as
I kept on walking to the window I remembered four pretty lines…

woman is talking following man, voice not heard, man's face
at window, hand on window sill

MAN: Red as the blood, green as the grass, black, black as the
people, silly dead people, dark as their heart.

street at night as seen from window

WOMAN: Now start.

music stops

hand reaching into drawer for gun

Hon tog fram min pistol ur skrivbordslådan...

kvinnan riktar pistolen mot mannen

KVINNA: När jag såg att du tittade mot fönstret tänkte jag...
MAN: Nu tittar jag mot dörren...

kvinnan kommer in i rummet, mannen sitter i en stol

KVINNA: ...på ögonblicket när jag kom in i rummet tänkte jag
på dig och på det du har gjort.
MAN: Jag ska vara med dig jämt.
KVINNA: Men för guds skull, för dig blir det raka vägen till
helvetet med din... slutmening, ja, med ditt rim.
MAN: Hon fortsatte att uppta min tid i onödan.
KVINNA: Håll käften, titta inte på min hand...
MAN: Det är här jag erkänner att *(han reser sig, går mot fönstret)*...
när hon kom in i rummet... och in till position fyra.

MAN: When she took out the gun I was quite surprised. She took my gun from the drawer…

woman pointing gun at man

WOMAN: When I saw you looking at the window I was thinking…
MAN: Now I'm looking at the door…

woman enters room, man sits in chair

WOMAN: …about the moment I entered the room I was thinking of you and what you have done.
MAN: I will be with you all the time.
WOMAN: For heaven's sake, you'll go straight to hell with your… end sentence, yes with your rhyme.
MAN: She kept on wasting my time.
WOMAN: Now shut up, don't look where my hand is…
MAN: Now here I confess *(he gets up, walks towards window)*…

KVINNA: En, två, tre, fyra…

MAN: Hon rörde sig som i dans och hennes ord var som sång och hennes skönhet var natur… och min natur var lika kall som pistolen i hennes hand.

hand som sträcker sig ner i lådan efter pistolen

kvinnan riktar pistolen mot mannens rygg

KVINNA: Den löjliga kontroll du en gång trodde att du hade, den har du förlorat helt. Du har förlorat varenda del av den här rollen.

MAN: Du verkade så frustrerad när jag såg på dig. Jag hoppas att någon iakttar oss nu.

kameran kretsar runt kvinnan som riktar pistolen mot mannens bröst

KVINNA: Nu ska du lyssna på mig, din idiot, ditt as.

MAN: Vad sa du och hur löd det?

KVINNA: Den löjliga kontroll du en gång trodde att du hade, den har du förlorat helt. Du har förlorat varenda del av den här rollen.

MAN: Första gången jag ser dig, var har du varit? Döda mig nu.

KVINNA: Det ska jag göra.

MAN: Döda nu.

KVINNA: Tyst med dig. *(hon riktar pistolen mot mannen, han säger något, rösten hörs inte)* Återkalla i minnet nu, mig, dörren, ja dörren. *(kvinnan kommer in i rummet)* Jag kom in i ditt rum och vad jag sa är oväsentligt…

mannens röst hörs över kvinnan som talar

MAN: Nu för första gången och nu för andra. Jag ska vara med dig jämt. Och trots det går tiden och för dig har tiden gått, som det verkar.

KVINNA: Håll käften.

mannen plockar upp något ur en låda på golvet, mannen knäpper

when she entered the room... now enter to four.

WOMAN: One, two, three, four...

MAN: Her moves were like dancing and her words seemed like singing and her beauty was nature... and my nature was cold as the gun she's holding.

hand reaching into drawer for gun

woman pointing gun at man's back

WOMAN: The stupid control, you once thought you had it, you lost it completely. You lost any part of this role.

MAN: You looked so frustrated when I looked at you. I hope someone is watching us now.

camera circles woman pointing gun at man's chest

WOMAN: Now listen to me you fuckhead, you shit.

MAN: What did you say and how did it go?

WOMAN: The stupid control, you once thought you had it, you lost it completely. You lost any part of this role.

MAN: First time I see you, where have you been? Now kill me.

WOMAN: I will.

MAN: Now kill.

WOMAN: Now quiet. *(she is pointing gun at man who is talking, voice not heard)* Now remember, me, the door, yes the door. *(woman enters room)* I entered your room and whatever I said doesn't really matter...

man's voice is heard over woman speaking

MAN: Now for the first and now for the second. I will be with you all the time. Yet, it's running and time for you, I guess it has gone.

WOMAN: Shut up.

man is taking something from box on floor, man is buttoning up shirt,

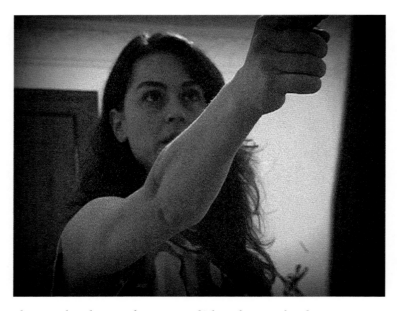

skjortan, handen sträcker sig ner i lådan efter pistolen, kvinnan
riktar pistolen mot mannen

KVINNA: När jag såg att du tittade på fönstret tänkte jag...
MAN: Nu tittar jag på dörren.
KVINNA: ...och pistolen som jag tog i skrivbordslådan, ja,
du planerade att skjuta dig själv.
MAN: Jag glömde bort mina repliker...
KVINNA: Den löjliga kontroll du en gång trodde att du hade, den
har du förlorat helt. Du har förlorat varenda del av den här rollen.
MAN: Första gången jag ser dig, var har du varit?
KVINNA: Se på oss, det anspända samtalet, cirklarna,
fördröjningen, ja fördröjningen *(mannen reser sig ur stolen,*
går mot fönstret, kvinnan efter med pistolen riktad)... den idiotiska
fördröjningen, ingenting av allt det här har med oss att göra.
Rörelserna har förlorat sin innebörd och de här orden är inte mina.

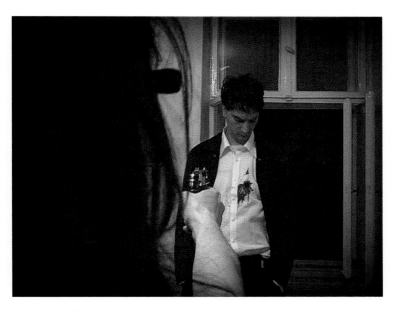

hand is reaching into drawer for gun, woman is pointing gun at man

WOMAN: When I saw you looking at the window I was thinking…

MAN: Now I'm looking at the door.

WOMAN: …and the gun that I took from the drawer, yes, you planned to shoot yourself down.

MAN: I forgot my lines…

WOMAN: The stupid control, you once thought you had it, you lost it completely. You lost any part of this role.

MAN: First time I see you, where have you been?

WOMAN: Look at us, talking to tension, the circles, the delay, yes… delay *(man gets up from chair, walks towards window, woman follows pointing gun)*… the stupid delay, it's all not related to us. The moves lost their meaning and these words are not mine.

MAN: I forgot my lines…

WOMAN: This gun is not real and never, yes, never will be, but our

MAN: Jag glömde bort mina repliker…

KVINNA: Den här pistolen finns inte på riktigt och kommer aldrig, nej aldrig att vara det, men vår dotter är död och trots det fortsätter musiken. De här orden kommer du inte att komma ihåg, tyst med dig nu och hej då.

kvinnan avfyrar pistolen, musiken slutar, mannen står och tittar på skottskadan i bröstet.

KVINNANS RÖST: Hit till den här världen, den här världen, du lilla pyre…

svart skärm

TEXT PÅ SKÄRMEN: Jag sa »Säg sanningen« och han sa »Vilken sanning?« och jag sa »Ni reser tillsammans« och han sa »Vad då tillsammans?« Och sa: »Vi kommer att böna om sanningen och den är så dyrbar – vi ger vårt liv för den.« Han ritade den där teckningen när jag kom tillbaka in i arbetsrummet. Han visade den för mig och skrattade. Ett jättelångt tåg med svart tjock töcknig rök. Han blötte pennspetsen med saliv för att göra röken tjockare. Jag höll termosen i handen och ställde den på bordet. Han skrattade och vände sig om och såg på mig, för att se om jag skrattar. Jag sköt honom mellan ögonen.

KVINNANS RÖST FORTSÄTTER ÖVER TEXTEN: …innan det är dags, i en gudsför… va? Flicka? Ja. Liten liten flicka… hit till den här, ut ur den här… det är din pjäs och din film och dina ord de är borta, nu är hon borta *(köksskrammel)* och du är ute ur bild.

tagningar på rummet, kvinnan sitter i stolen med pistolen i handen

KVINNA: Och hon dog *(kvinnan kommer in i rummet, talar med mannen i stolen, deras ord hörs inte)*… jag insåg… när jag såg på pastan det trasiga svarta kaoset… lika torrt, torrt som hjärtat. Hör

daughter is dead, yet the music continues. You won't remember these words, now quiet and so long.

woman fires gun, music stops, man stands looking at bullet wound in chest

WOMAN'S VOICE IS HEARD: Into this world, this world, tiny little thing...

screen is black

TEXT ON SCREEN: I told him, »Tell me the truth« and he said, »What truth« and I said, »You are travelling together« and he said, »What together.« And said, »We will ask for the truth and it's so precious – we will give our life for it.« He drew that sketch when I went back to the working room. He showed it to me and laughed. A long long train with a dark thick cloudy smoke. He wet the pencil in spittle to make the smoke thicker. I held the Thermos with my hand and laid it on the desk. He laughed and turned around to look at me, to see if I'm laughing. I shot him between the eyes.

WOMAN'S VOICE CONTINUES OVER TEXT: ...before it's time, in a god for... what? Girl? Yes. Tiny little girl... into this, out into this... it's your play and your film and your words they are gone, now she's gone *(kitchen sounds are heard)* and you're off frame.

shots of room, woman sits in chair holding gun

WOMAN: And she died *(woman enters room talking to man in chair, their words are not heard)*... I realised... when I looked at the pasta broken black chaos... dry, dry as the heart. Now listen *(woman is looking at empty chair, woman is getting up from chair)*... Dry as my heart. Yes now she is dead *(man is buttoning up shirt)*... I looked at the pasta and time ran back *(hand reaches in drawer for gun)*... and then stopped *(woman is pointing gun at man)*... and time ran

på mig nu *(kvinnan tittar på den tomma stolen, kvinnan reser sig ur stolen)*... Torrt som mitt hjärta. Ja nu är hon död *(mannen knäpper skjortan)*... jag såg på pastan och tiden gick baklänges *(hand som sträcker sig ner i skrivbordslådan efter pistolen)*... för att sedan stanna *(kvinnan riktar pistolen mot mannen)*... och tiden gick framåt för att sedan stanna. Tiden gick fram och tillbaka och stannade... stannade. Ja det var som om tiden aldrig slutat gå förutom en fördröjning, en liten fördröjning, som skiljer handlingar från ord... Tyst med dig nu.

kvinnan håller pistolen riktad mot mannen som står och tittar på kulhålet i bröstet

musiken börjar

kvinnan går mot fönstret

KVINNA: Och när att jag hade skjutit dig gick jag bort till gatan... mindes henne... ja alltför väl. Jag såg på mödrarna och sönerna, fäderna och döttrarna, de är borta nu.

kvinnan vid fönstret, pistolen i handen, gata nattetid sedd från fönstret

kvinnan går bort från fönstret, tar upp pistolen ur skrivbordslådan, riktar den mot mannen

hon kommer in i rummet, han sitter i en stol, de talar, rösterna hörs inte

KVINNA: Ja, du satt här *(tom stol)*... och jag stod här. Vad du än sa till mig... och vad jag än svarade... hur det än såg ut, så förändrar inte det ett dugg *(mannen och kvinnan talar, deras ord hörs inte, hon sätter igång en pyroteknisk apparat och gör i ordning pistolen)*... Nå, för att kunna säga vad det nu än var jag råkade säga... det är vad som nu än råkade hända... mot vem, att tro, att skära löken,

forwards and then stopped. Time went back and forward and then stopped... stopped. Yes it looked like time has never stopped running except a delay, a tiny delay, that separates actions from words... Now quiet.

woman is pointing gun at man who is standing looking at bullet hole in his chest

music starts

woman is walking towards window

WOMAN: And after I shot you I went to the street... remembered her... yes, too well. I looked at the mothers and sons, fathers and daughters, now they are gone.

woman at window, gun in hand, street at night as seen from window

woman walks away from window, takes gun from drawer, points it at man

woman enters the room, man sits in chair, they are talking, their voices not heard

WOMAN: Now you sat here *(empty chair)*... and I stood here. Whatever you told me... and whatever I answered... however it looked like, it won't change a thing *(man and woman are talking, their voices not heard, she is turning on pyrotechnic machine and preparing gun)*... Now in order to say whatever I did... it's whatever that happened... to whom, to believe, to cut the onion, to answer your questions, to clean the pasta off the floor... fix the table, to get into your room, to take out your gun, shoot the chest, leave the house... fathers and daughters... the mothers are gone... to get into the house, to open the drawer, to take out the gun as I did, yes, I did it before... To stand and to look at the bed... it's your bed... to bend and connect... the blood, the neck... the back of the neck... to catch

att besvara dina frågor, att sopa upp pastan från golvet... att duka
bordet, att gå in i ditt rum, att plocka fram din pistol, skjuta dig
i bröstet, lämna huset... fäder och döttrar... mödrarna är borta...
att gå in i huset, att öppna skrivbordslådan... att plocka fram
pistolen som jag gjorde, ja, jag har gjort det förr... Att stå och att
se på sängen... det är din säng... att böja sig och koppla samman...
blodet, halsen... nacken... att täppa igen fördröjningen, den
idiotiska... fördröjningen som skiljer handlingar från tankar *(hon
sitter på sängen och sätter pistolen mot huvudet)*... Att höja pistolen
och rikta den mot huvudet *(hon avfyrar pistolen)*... Tyst med dig
nu, hör på mig nu, de här orden fördröjer min död *(blod exploderar
ur hennes huvud och på väggen, skottet hörs)*

svart skärm

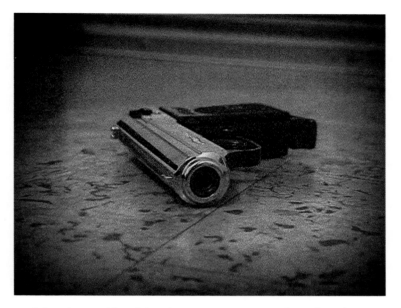

up delay, the stupid… delay that separates actions from thoughts *(she is sitting on bed and placing gun to head)*… To raise the gun and point to the head *(she pulls trigger)*… Now quiet, now listen, these words are delaying my death *(blood explodes from her head on to wall, shot is heard)*

screen is black

På spaning efter bröder
In Search for Brothers

svart skärm

utomhusljud, fotsteg mot grus etc.

musiken börjar

dagsljus, Främling och Serena vandrar genom ett övergivet industriområde, går in i en port, tätt åtföljda av Luigi

PROFESSORNS RÖST: Jag ser skymningen, morgnarna över Rom, över Ciociaria, över världen, likt den post-historiska tidens förstaakter, som jag genom privilegiet att vara född blir vittne till från den yttersta gränsen av en begravd tidsålder. Ett monster är den människa som föds ur tarmarna på en död kvinna. Och jag, ett vuxet foster, vandrar, modernare än någon annan modern människa *(Professorn står lutad mot en mur vid flodbanken och läser)* ... På spaning efter bröder, som ej längre finns.

Främling ligger på flodbanken

FRÄMLING: Tyst, du stör mig, jag sover.
PROFESSOR: Du är en medelmåttig människa.
FRÄMLING: Och?

Emanuele, it's Serena, I'm your sister.
I came her to confess I was working as...

screen is black

sound of outdoors, feet on gravel etc.

music starts

midday, Stranger and Serena walking across deserted industrial site, they enter a doorway, they are followed by Luigi

PROFESSOR'S VOICE HEARD: I behold the twilight, the mornings over Rome, over Ciociaria, over the world, like the first acts of post-history, which I witness by privilege of birth from the furthest edge of some buried age. Monstrous is the man born from the bowels of a dead woman. And I, adult foetus, wander, more modern than any modern (*Professor standing against wall next to river bank, reading*)… In search of brothers, who are no more.

Stranger lying on river bank

STRANGER: Shut up, you are disturbing my sleep.
PROFESSOR: You are an average man.
STRANGER: So?
PROFESSOR'S VOICE HEARD: A monster… A dangerous criminal…

PROFESSORNS RÖST: Ett odjur... En farlig brottsling... Konformist
(*Yngling 1&2 går utmed flodbanken*)... Kolonialist... Rasist...
Slavhandlare... Politisk cyniker...

YNGLING 1: Kolla.

PROFESSOR: Seså – få det gjort.

YNGLING 2: Vad då?

PROFESSOR: Kasta en sten på den här medelmåttiga människan.

*Yngling 1&2 plockar upp stenar och fortsätter vidare, Emanuele
sitter på flodbanken*

PROFESSORNS RÖST: Var är systern? Gå till honom. Seså.

Serena in, sätter sig bredvid Emanuele, Professorn syns i bakgrunden

SERENA: Emanuele, det är Serena, din syster. Jag har kommit hit
för att bekänna att jag jobbade som...

EMANUELE: Var snäll och var tyst. Jag försöker koncentrera mig.

SERENA: Ingen fara, jag är inte här på riktigt, jag ingår bara i din
fantasi.

*Främling in bakom Emanuele och Serena, Främling brottas med
Yngling 1&2*

EMANUELE: Va?

PROFESSOR: Sluta lyssna på din syster och titta bakom dig.

*Emanuele vänder sig om, Yngling 1&2 bryter sig loss från Främling,
Emanueles vän närmar sig*

SERENA: *(till Professorn)* Bara för att du pluggat ger det inte dig
rätten att tala om för folk vad de ska göra.

YNGLING 2: Bara för att han har skägg betyder inte det att han
har pluggat.

EMANUELE: Vad fan gör de här?

A conformist *(Adolescent 1&2 walking along river bank)*…
Colonialist… Racist… Slave trader… Political cynic…

ADOLESCENT 1: Look.

PROFESSOR: Go on – do it.

ADOLESCENT 2: Do what?

PROFESSOR: Throw a stone at this average man.

Adolescent 1&2 pick up stones and walk on, Emanuele is sitting on river bank

PROFESSOR'S VOICE HEARD: Where is the sister? Go to him. Go.

Serena enters and sits next to Emanuele, Professor seen in background

SERENA: Emanuele, it's Serena, I'm your sister. I came here to confess I was working as…

EMANUELE: Can you please be quiet? I'm trying to concentrate.

SERENA: It's ok, I'm not really here, I'm just part of your imagination.

behind Emanuele and Serena, Stranger enters struggling with Adolescent 1&2

EMANUELE: What?

PROFESSOR: Stop listening to your sister and look behind you.

Emanuele turns around, Adolescent 1&2 break free from Stranger, Emanuele's friend approaches

SERENA: *(to Professor)* Just because you finished high school doesn't mean you have the right to tell people what to do.

ADOLESCENT 2: Just because he has a beard doesn't mean he finished high school.

EMANUELE: What the hell are they doing here?

Why is nobody breaking this whore's neck?

*Isabella står i föreningslokalen, Man 1&2 står bakom henne,
vid bordet Emanuele och Vän*

ISABELLA: Vad spelar det för roll och vem bryr sig? Jag vill bort
från den här skiten.

EMANUELE: Varför kan ingen bryta nacken på den där horan?

ISABELLA: Bryta benen på mig, menar du väl.

VÄN: Vad gör vi här överhuvudtaget, vi skulle ju vara nere vid floden.

PROFESSOR: Tyst, enfaldiga människor. Okej, hördu, kom hit nu.

Främling in, går fram mot Isabella

PROFESSORNS RÖST: Emanuele – sätt fart. *(till Främling)* Inte ett
ord till Isabella, upp med dig på scenen bara.

*Emanuele talar och gestikulerar, hans röst hörs inte, i bakgrunden
går Främling fram till mikrofonen*

PROFESSORNS RÖST: Emanuele, sluta tjata. Läs högt ur boken nu.
Vad anser du om det italienska samhället?

ISABELLA: Vad spelar det för roll och vem bryr sig?

EMANUELE: Håll käften din hora.

ISABELLA: Din syster är en hora.

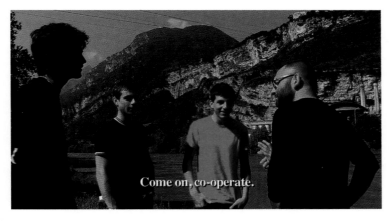

Come on, co-operate.

Isabella standing in social club, Man 1&2 standing behind her,
at table Emanuele and Friend

ISABELLA: What does it matter and who cares? I want to get
out of this shit hole.
EMANUELE: Why is nobody breaking this whore's neck?
ISABELLA: Breaking my legs you mean.
FRIEND: What are we doing here anyway, we are supposed
to be at the river.
PROFESSOR: Now quiet, ignorants. Ok, man, get inside.

Stranger enters approaching Isabella

PROFESSOR'S VOICE HEARD: Now Emanuele – start moving.
(to Stranger) Don't say a word to Isabella, just get on the stage.

Emanuele is talking and gesticulating, his voice is not heard,
in background Stranger approaching microphone on stage

PROFESSOR'S VOICE HEARD: Emanuele stop arguing. Now
read from the book. What do you think about Italian society?
ISABELLA: What does it matter and who cares?
EMANUELE: Shut up whore.

Isabella, Emanuele och Vän vänder sig mot scenen

VÄN: Nu får vi höra sanningen.

Främling på scenen, läser i mikrofonen, hans röst hörs inte

MAN 1: Och vad anser du om Döden?

MAN 2: Han anser inget, han läser högt ur en bok.

EMANUELE: *(till Isabella)* Vad var det du sa om min syster?

ISABELLA: Jag sa bara att din syster är en…

Främling och Yngling 1&2 vid floden

YNGLING 1: Inte nu, säg det till honom när vi kommer till baren istället.

YNGLING 2: Det funkar bättre.

Professorn och Yngling 1&2 skrattar, Främling skrattar inte, Emanuele reser sig från flodbanken

YNGLING 2: *(till Främling)* Kom igen nu, samarbeta.

VÄN: Kan du inte bara säga ja – för visst gillar du kvinnor?

YNGLING 1: Ligg med hans syster.

FRÄMLING: Och vem ska betala för det?

PROFESSOR: Bekymra dig inte om det… Snåla utlänningar.

Yngling 1&2 knuffas och retas med Främling och skrattar, Professorn skrattar

Luigis bror in, går fram till Professorn

LUIGIS BROR: Vem ska betala då?

PROFESSOR: Det är tills vidare höljt i dunkel.

LUIGIS BROR: För mig.

PROFESSOR: Hördu, du kan gå tillbaka till jobbet eller vad det nu är du gör.

LUIGIS BROR: Ja, jag jobbar och det är jag stolt över…

ISABELLA: Your sister is a whore.

Isabella, Emanuele and Friend turn towards stage

FRIEND: A moment of truth.

Stranger on stage reading into microphone, his voice is not heard

MAN 1: And what do you think about Death?
MAN 2: He doesn't think, he reads from a book.
EMANUELE: *(to Isabella)* So what did you say about my sister?
ISABELLA: I just said your sister is a…

Stranger and Adolescent 1&2 next to river

ADOLESCENT 1: Not now, tell him in the cafe.
ADOLESCENT 2: It's better for timing.

Professor and Adolescent 1&2 laughing, Stranger not,
Emanuele standing up from river bank

ADOLESCENT 2: *(to Stranger)* Come on, co-operate.
FRIEND: Just say yes – you like women, no?
ADOLESCENT 1: Just sleep with his sister.
STRANGER: And who will pay?
PROFESSOR: Don't worry about that… Cheap foreigners.

Adolescent 1&2 pushing, provoking Stranger and laughing,
Professor laughing

Luigi's brother enters approaching Professor

LUIGI'S BROTHER: So who is paying for it?
PROFESSOR: It's a mystery for now.
LUIGI'S BROTHER: For me.
PROFESSOR: Okay, can you go back to work or whatever you do.
LUIGI'S BROTHER: Yes, I'm working and I'm proud of…

YNGLING 1&2, VÄN, FRÄMLING: *(till Luigis bror)* Din slav!

Emanuele vänder sig bort från gruppen

Emanuele och Vän på en uteservering

VÄN: Emanuele, hur är det fatt?

EMANUELE: Det är inget.

Vän viskar något i örat på Emanuele

*Man 1&2 sitter vid ett bord på uteserveringen, Luigi in,
Emanuele och Vän i närheten*

MAN 2: Luigi! Vi träffade precis din bror.

LUIGI: Jag vill inte höra och jag vill inte träffa dem.

VÄN: *(till Emanuele)* Glöm det, det är historia nu.

Vän 2 in

VÄN 2: Först nu har det gått upp för honom att hans syster,
Serena, är ett fnask.

MAN 2: Vem är kvinnan?

LUIGI: Hon den lilla mörka du såg ute i sanden.

VÄN 2: *(till Emanuele)* De pratade om din syster.

*Emanuele i asfaltöknen, Luigi talar med Serena, Isabella hålls
fast av Man 1&2*

EMANUELE: Jag har fått nog av alla lögner och spel. Är vi bara
en metafor för det italienska samhället?

LUIGI: Tycker du att jag ser ut som en metafor kanske? Börja
prata nu! Jag känner mig som en idiot som står här och låter en
främling röra vid hennes kropp.

EMANUELE: Jag ser det, jag ser det, men vad har det med mig att göra?

Serena avlägsnar sig från Luigi, han är upprörd, Luigi ut

ADOLESCENT 1&2, FRIEND, STRANGER: *(to Luigi's brother)* Slave!

Emanuele turns away from group

Emanuele and Friend in cafe terrace

FRIEND: What's wrong, Emanuele?
EMANUELE: Nothing.

Friend whispers something into Emanuele's ear

*Man 1&2 sitting at table in cafe terrace, Luigi enters,
Emanuele and Friend are nearby*

MAN 2: Luigi! We just saw your brother.
LUIGI: I don't want to hear, I don't want to see them.
FRIEND: *(to Emanuele)* Forget it, it's history.

Friend 2 enters

FRIEND 2: Now he discovers his sister – Serena – is a prostitute.
MAN 2: Who is the female?
LUIGI: The tiny dark lady you saw in the sands.
FRIEND 2: *(to Emanuele)* They talked about your sister.

*Emanuele in wasteland, Luigi talking to Serena, Isabella being
held by Man 1&2*

EMANUELE: I've had enough of these lies and these games.
Are we all just a metaphor for Italian society?
LUIGI: Do I look like a metaphor to you? Start talking! I feel
like an idiot standing here and letting a stranger touch her body.
EMANUELE: So I see, so I see, but how is it related to me?

Serena is walking away from Luigi, he is upset, he exits

MAN 1: Where are you going Luigi? Come and help us break
the new actress's legs.

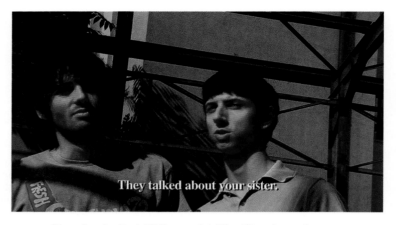

MAN 1: Vart ska du, Luigi? Kom och hjälp till att bryta benen på den nya aktrisen.

Man 1&2 drar i Isabella

MAN 2: Krossa knäna eller händerna.
ISABELLA: Låt mig vara!
MAN 1: Ta det lugnt, Isabella.

Luigi in på uteserveringen, går fram till Man 1&2 som sitter vid ett bord, Emanuele och Vänner i närheten

ISABELLAS RÖST: Nu står vi och betraktar huvudpersonen, efter det att han sålt sin kvinna till en annan...
LUIGI: Håll käften! Ser ni inte att jag plågas? Kan ni inte hålla tyst?
MAN 1: Och vad är ditt problem?
LUIGI: Ni är meningslösa gestalter. Vet ni varför?
MAN 1&2: Nej.
ISABELLAS RÖST: Och han lämnade sina vänner och baren där han kände sig trygg. Gick sin väg och lät demonerna ta herraväldet över hans hjärna, sluka hans öron och dricka hans mun.

Luigi går en gata fram, Yngling 1&2 kommer rusande efter

Man 1&2 are pulling at Isabella

MAN 2: Break the knees or the hands.

ISABELLA: Leave me alone!

MAN 1: Slow down Isabella.

Luigi is entering the cafe terrace approaching Man 1&2 sitting at a table, Emanuele and Friends nearby

ISABELLA'S VOICE HEARD: Now we stand and quietly watch the protagonist, after he has sold his woman to another…

LUIGI: Shut up! Can't you see I'm in agony? Can't you be quiet?

MAN 1: What is your problem?

LUIGI: You are meaningless characters. You know why?

MAN 1&2: No.

ISABELLA'S VOICE HEARD: And he left his friends and the cafe he felt safe in. Walked away and let the demons take over his mind, eat his ears and drink his mouth.

Luigi walking down street, Adolescent 1&2 run after him

ADOLESCENT 1: Luigi, what about the money you promised us?

LUIGI: Tomorrow.

YNGLING 1: Luigi, hur blir det med pengarna du lovade oss?

LUIGI: Imorgon.

YNGLING 2: Men vi når aldrig fram till morgondagen.

YNGLING 1: Vi sitter alla fast i nuet!

*Luigi och Yngling 1&2 in i asfaltöknen, går förbi Isabella som
hålls fast av Man 1&2, Främling och Serena i bakgrunden*

ISABELLA: Och Luigi rusade efter killarna för första, andra,
tredje och fjärde gången. Sedan den dagen lyfte han aldrig på
huvudet och hans sorg…

MAN 1: Håll käften, slyna, nu går vi…

de för bort henne, Främling och Serena ut åt samma håll

Loop

And Luigi ran after the kids for the first, second, third and fourth time.

ADOLESCENT 2: But we never reach tomorrow.

ADOLESCENT 1: We are all stuck in today!

Luigi and Adolescent 1&2 enter wasteland, passing Isabella held by Man 1&2, Stranger and Serena in background

ISABELLA: And Luigi ran after the kids for the first, second, third and fourth time. From this day on he never raised his head and his sadness…

MAN 1: Shut up bitch, let's go…

they lead her away, Stranger and Serena exit in their direction

Loop

Kraft ur det förflutna
Force from the Past

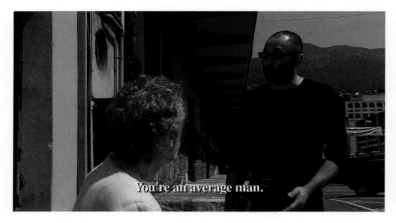

svart skärm

utomhusljud, fågelsång etc.

musiken börjar

dagsljus, Främling och Serena vandrar genom ett övergivet industriområde, in genom en port, de skuggas av Yngling 1&2 som står och iakttar porten på håll

YNGLING 1: Tog hon honom på penisen?
YNGLING 2: Nej.
YNGLING 1: Men nu då?
YNGLING 2: Inte än.
YNGLING 1: Men nu då?
YNGLING 2: Ja, det gick för honom.

Luigi in, tittar ut genom porten, går ut
Främling ut genom porten och vidare åt samma håll som Luigi

YNGLING 1: Vi sticker.

Professorn sitter vid ett litet bord utanför dörren till föreningslokalen
Luigi och Främling går in, tätt åtföljda av Yngling 1&2

screen is black

sound of outdoors, birds singing etc.

music starts

midday, Stranger and Serena walking across deserted industrial site, they enter a doorway, they are followed by Adolescent 1&2 who stand at a distance, watching the doorway

ADOLESCENT 1: Did she touch his penis?
ADOLESCENT 2: No.
ADOLESCENT 1: And now?
ADOLESCENT 2: Not yet.
ADOLESCENT 1: And now?
ADOLESCENT 2: Yes, he came.

Luigi enters frame, looks in doorway, exits
Stranger exits doorway in direction of Luigi

ADOLESCENT 1: Let's go.

Professor is sitting by a small table outside door to social club Luigi and Stranger enter followed by Adolescent 1&2

PROFESSOR: *(till Luigi)* Har du något att säga? Nå, har du något att säga?

LUIGI: Din mamma är ett fnask.

PROFESSOR: Varsågod och kliv på. *(till Främling)* Tyvärr, stängt.

FRÄMLING: Men han gick ju precis in!

PROFESSOR: Stängt för dig.

FRÄMLING: Du är en medelmåttig människa.

PROFESSOR: Och?

Yngling 1&2 rusar in på föreningslokalen bakom ryggen på Främling, Professorn efter

PROFESSOR: Och ni är...

Yngling 1&2 går korridoren fram med Professorn efter

ISABELLAS RÖST: Ett odjur... En farlig brottsling... Konformist... Kolonialist... Rasist *(Främling går korridoren fram)*... Slavhandlare... Politisk cyniker...

Emanuele och Vän sitter vid ett bord i föreningslokalen

EMANUELE: Varför slutade du?

VÄN: Hon har inte slutat, hon har tagit en paus.

Isabella står mitt i föreningslokalen, bakom henne står Man 1&2, vid ett bord Emanuele och Vän

ISABELLA: Jag är urless på den här medelmåttiga staden och dess medelmåttiga män. Gud hjälpe mig bort från den här öknen.

EMANUELE: *(reser sig och tar av sig jackan)* Du kommer inte att kunna gå nånstans när jag väl brutit benen på dig med den här stolen.

VÄN: *(till Emanuele)* Skulle du kunna ta en annan stol?

Isabella och Man 1&2 skrattar

ISABELLA: Ni är ömkliga offer för samhället. Ni förstör bordet ni

PROFESSOR: *(to Luigi)* Do you have something to say?
Well, do you have something to say?
LUIGI: Your mother is a prostitute.
PROFESSOR: Please, get in. *(to Stranger)* Sorry, no entrance.
STRANGER: But he just entered!
PROFESSOR: No entrance for you.
STRANGER: You're an average man.
PROFESSOR: So?

*Adolescent 1&2 run behind Stranger into social club,
Professor follows*

PROFESSOR: You are...

Adolescent 1&2 walking down hallway followed by Professor

ISABELLA'S VOICE HEARD: A monster... A dangerous criminal...
A conformist... Colonialist... Racist *(Stranger walking down
hallway)*...Slave trader... Political cynic...

Emanuele and Friend sitting at table in social club

EMANUELE: Why did you stop?
FRIEND: She didn't stop, she's having a break.

*Isabella standing in centre of social club, behind her Man 1&2,
at table Emanuele and Friend*

ISABELLA: I've had enough of this average town and its
average men. God help me get out of this waste land.
EMANUELE: *(standing up, taking off his jacket)* You won't
be able to leave, after I've broken your legs with this chair.
FRIEND: *(to Emanuele)* Could you pick another chair?

Isabella and Man 1&2 are laughing

ISABELLA: You are miserable social victims. You destroy the table

89

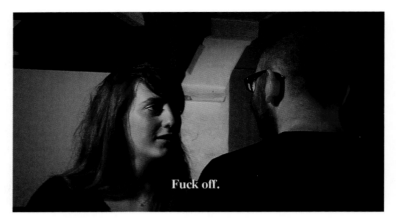

Fuck off.

äter från *(bord med vatten och frukt i asfaltöknen, Man 1&2 talar,
deras röster hörs inte)*... att bryta benen på den man älskar.
(Isabella i asfaltöknen, Man 1&2 syns på håll) Vilda barn!
Oskyldiga syndare på jakt efter tröst.

MAN 1: Kan inte någon täppa till truten på fnasket?

MAN 2: Fortsätt, blomma.

MAN 1: Och ta det lugnt.

ISABELLA: Nu är vi här och vi följer tysta efter främlingen som
går i sanden *(Luigi och Serena i asfaltöknen, han är upprörd)*...
och letar efter...

LUIGI: Tyst med dig! Ser du inte att jag plågas? Kan du inte vara
tyst? Jag pratar med min flickvän. *(Serena går)*

MAN 2:S RÖST: Fortsätt, fjäril.

Främling in, går förbi Man 1&2 och vidare mot Serena

ISABELLAS RÖST: Och här har vi på nytt den mystiske främlingen
som kom från ingenstans till öknen för att berätta några
hemligheter samt avslöja en sanning för oss.

FRÄMLING: *(till Serena)* Vill du se min penis?

you eat from *(table with water and fruit in wasteland, Man 1&2 talking, their voices not heard)* ... to break the legs of the one you love. *(Isabella in wasteland, Man 1&2 in distance)* Wild children! Innocent sinners who are searching for comfort.

MAN 1: Can someone shut the prostitute's mouth?

MAN 2: Continue flower.

MAN 1: And slow down.

ISABELLA: Now we are here, quietly following the stranger who walks in the sands *(Luigi and Serena in wasteland, he is upset)* ... looking for some...

LUIGI: Shut up! Can't you see I'm in agony? Can't you be quiet? I'm talking to my girlfriend. *(Serena exits)*

MAN 2'S VOICE HEARD: Continue butterfly.

Stranger enters passing Man 1&2, approaching Serena

ISABELLA'S VOICE HEARD: And here again, the mysterious stranger who came from nowhere into the wasteland to tell us some secrets and reveal to us one truth.

STRANGER: *(to Serena)* Do you want to see my penis?

Främling och Isabella på föreningslokalen

ISABELLA: Dra åt helvete.

de skiljs åt

på föreningslokalen kommer Luigi och Vän fram till Isabella

PROFESSOR: Sätt fart. Upp på scenen med dig och läs högt ur boken. Vad anser du om det italienska samhället?

Isabella, Luigi och Vän skrattar

Man 1&2 skrattar

Främling på scenen vid en mikrofon, läser högt ur en bok

FRÄMLING: De allra illitterataste massorna *(Yngling 1&2 rycker ur mikrofonsladden)...* och Europas mest oupplysta borgarklass...

Främling läser i mikrofonen, hans röst hörs inte, skratt hörs

MAN 1: *(till Främling)* Och vad anser du om Döden?

Främling fortsätter läsa, hans röst hörs inte, skratt
Professorn går korridoren fram

PROFESSORNS RÖST: Jag är en kraft ur det förflutna, traditionen är min enda kärlek. Jag kommer från ruinerna, kyrkorna, altartavlorna, de bortglömda byarna, i Appeninerna och på Alpernas sluttningar, där våra bröder hade sitt hem. *(Professor går ut från föreningslokalen och sätter sig vid bordet utanför dörren)* Jag vandrar Via Tuscolana som en förryckt, Via Appia som en herrelös hund.

Luigis bror går en gata fram, förbi Yngling 1&2

YNGLING 1: Hördu, Luigis bror, varför är vi här?
YNGLING 2: Du är...

Stranger and Isabella in social club

ISABELLA: Fuck off.

they part

Isabella is approached by Luigi and Friend in social club

PROFESSOR: Keep moving. Get on the stage and read from the book. What do you think about Italian society?

Isabella, Luigi and Friend laughing

Man 1&2 laughing

Stranger on stage in front of microphone, reading from book

STRANGER: The most illiterate masses *(Adolescent 1&2 are unplugging the mic)*... and the most ignorant bourgeoisie in Europe...

Stranger is reading into mic, his voice not heard, sound of laughter

MAN 1: *(to Stranger)* And what do you think about Death?

Stranger keeps on reading, his voice not heard, laughter
Professor walking down hallway

PROFESSOR'S VOICE HEARD: I'm a force from the past, tradition is my only love. I come from the ruins, churches, altarpieces, forgotten hamlets, in the Apennines and the foothills of the Alps, where our brothers dwelled. *(Professor exits social club and sits at the table outside the door)* I walk the Tuscolana way like a madman, the Appian way like a dog without a master.

Luigi's brother walking down street, he passes Adolescent 1&2

ADOLESCENT 1: Hey Luigi's brother, why are we here?
ADOLESCENT 2: You are...

LUIGIS BROR: En hårt arbetande människa.

YNGLING 1: En slav.

Luigis bror fortsätter längs gatan, förbi Man 1&2

MAN 1: Tjena snygging, vad sysslar du med?

LUIGIS BROR: Är bara ute och går.

MAN 2: Han är på väg till jobbet.

MAN 1: Var ligger din fabrik?

LUIGIS BROR: Jag är grafisk formgivare. Jag har ingen...

MAN 1&2: Grafisk formgivare?

MAN 2: Vilket bögigt jobb.

MAN 1: Nu går vi.

Man 1&2 sätter sig på en uteservering

MAN 2: Tafsade han på dig?

MAN 1: Det hoppas jag verkligen inte.

Luigi in

MAN 2: Luigi! Vi träffade precis din bror.

LUIGI: Vilken av dem?

MAN 2: Jag minns inte vad han heter.

LUIGI: Serena har gjort slut med mig igen. Jag är helt förtvivlad.

Emanuele och två Vänner står i närheten

VÄN 2: Det där var Luigi som pratade om din syster.

LUIGI: Vadå »var« – det är Luigi.

VÄN 2: Nej, där har vi det förflutna och här har vi nuet.

Han var ledsen på grund av din syster.

LUIGI: Jag vill inte höra.

VÄN 2: Sedan pratade de om Isabella.

MAN 2: *(reser sig från bordet, Luigi och Vänner i bakgrunden)*
Hon är den enda kvinnan för mig.

LUIGI'S BROTHER: A hard working man.

ADOLESCENT 1: A slave.

Luigi's brother continues down street past Man 1&2

MAN 1: Hey beautiful, what are you doing?

LUIGI'S BROTHER: Just passing by.

MAN 2: He is going to work.

MAN 1: Where is your factory?

LUIGI'S BROTHER: I'm a graphic designer. I don't have a…

MAN 1&2: A graphic designer?

MAN 2: That job is so gay.

MAN 1: Let's go.

Man 1&2 enter a cafe terrace and sit at a table

MAN 2: Did he touch you?

MAN 1: I hope not.

Luigi enters

MAN 2: Luigi! We just saw your brother.

LUIGI: Which one?

MAN 2: I don't remember his name.

LUIGI: Serena left me again. I am wretched.

Emanuele and two Friends are standing nearby

FRIEND 2: That was Luigi talking about your sister.

LUIGI: Why »was«? – It is Luigi.

FRIEND 2: No, there is the past and here is the present.
He was sad because of your sister.

LUIGI: I don't want to hear.

FRIEND 2: Then they talked about Isabella.

MAN 2: *(standing up from table, Luigi and Friends in background)*
She is the only woman for me.

The most illiterate masses

MAN 1: Valet är mycket begränsat – det finns bara två kvinnor i den här asfaltöknen.

MAN 2: Och de står ute i sanden.

Isabella i asfaltöknen, hon talar, rösten hörs inte, Främling och Serena talar med varandra i bakgrunden, Luigi syns på håll

MAN 1:S RÖST: Kolla. Vad är det hon säger?

Man 1&2 i asfaltöknen

MAN 2: Vad har det för betydelse?

ISABELLA: Jag vill härifrån.

MAN 1: Det har du sagt förr.

ISABELLA: Och jag kommer att säga det igen.

MAN 2: Låt henne prata – jag älskar henne.

MAN 1: Sedan när då?

MAN 2: Sedan scenen på baren. Guglielmo, låt henne inte försvinna från mig.

MAN 1: *(med en axelryckning)* Vi kan väl bryta benet på henne.

MAN 2: Nu igen?

MAN 1: Hon har två.

MAN 1: Very limited choice – there are only two women in this wasteland.

MAN 2: And they are standing in the sands.

Isabella in wasteland talking, her voice not heard, Stranger and Serena talking in background, Luigi sitting far off

MAN 1'S VOICE HEARD: Look. What is she saying?

Man 1&2 in wasteland

MAN 2: What does it matter?

ISABELLA: I want to get out of this place.

MAN 1: You said so before.

ISABELLA: And I'll say so again.

MAN 2: Let her talk – I love her.

MAN 1: Since when?

MAN 2: Since the scene in the cafe. Guglielmo, don't let her go away from me.

MAN 1: *(shrugs)* Let's break her leg.

MAN 2: Again?

MAN 1: She has two.

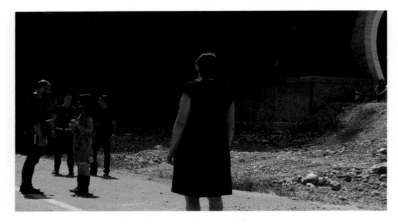

YNGLING I:S RÖST: Bryt benet på henne!
YNGLING 2:S RÖST: Ja, bryt det andra.

Yngling 1&2 vandrar utmed en flod

YNGLING I: Bryt det tredje.
YNGLING 2: Och det fjärde.
YNGLING I: Och det femte... Kolla.

Främling sover under en bro vid floden

Professorn står lutad mot en mur vid flodbanken

PROFESSOR: Seså – få det gjort.
YNGLING I: Vad då?

PROFESSOR: Kasta en sten på den här medelmåttiga människan.

*Yngling 1&2 går förbi Emanuele som sitter på flodbanken, de plockar
upp stenar och kastar på Främling, han reser sig, de springer sin väg
med Främling efter*

Loop

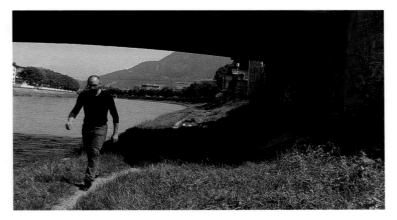

ADOLESCENT 1'S VOICE HEARD: Break her leg!
ADOLESCENT 2'S VOICE HEARD: Yes, break the other.

Adolescent 1&2 walking next to a river

ADOLESCENT 1: Break her third.
ADOLESCENT 2: And her fourth.
ADOLESCENT 1: And her fifth… Look.

Stranger is sleeping under a bridge next to river

Professor standing against wall next to river bank

PROFESSOR: Go on – do it.
ADOLESCENT 1: Do what?
PROFESSOR: Throw a stone at this average man.

Adolescent 1&2 pass Emanuele sitting on river bank, pick up stones and throw them at Stranger, he gets up, they run off, Stranger follows

Loop

Utan titel
Untitled

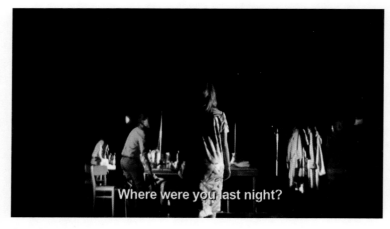

Bakom scenen

Speakerröst från scenen:

MANNEN: Jag vet att jag begick ett misstag. Jag står inte ut med den där paddan... ÄLSKARINNAN: ...Varför lever du med henne då? *(Hon hörs dåligt.)* MANNEN: Jag råkade bli fast med henne. Jag älskade henne en gång i tiden... Jag älskar dig också... *(Mot publiken.)* Jag älskar er allihop... *(Publiken skrattar.)*

(En kort sekund på ansiktet på en av teknikerna.) *Produktionsassistenten tittar upp i taket. Hon luktar på sin hand och sedan under armen. I bakgrunden hörs folk prata på scenen. Barnen står och väntar till vänster om bordet. Pojken eller George går långsamt fram mot kameran och andas sedan på linsen.*

Scenen

Närbild på Kvinnans ögon.

Närbild på hennes rörelser. Kameran rör sig tills den stannar upp på henne sittande på sängen. Hon går bakom scenen.

(Ljudet av någon i publiken som hostar. En sekunds blod.)

Bakom scenen

Kort bild på barnen som står och väntar – hennes rygg – barnen går

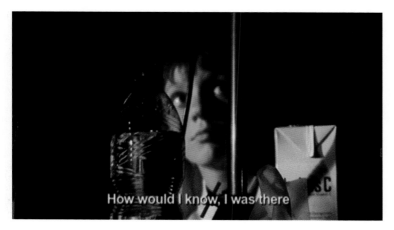

How would I know, I was there

Backstage

V.o. from Stage:

MAN: I know, I made a mistake. I can't tolerate that frog... LOVER: ...So why do you live with her? *(She is not heard well.)* MAN: I got stuck with her. I loved her once... I love you too... *(To the audience.)* I love all of you... *(The audience is laughing.)*

(A second of one of the technician's faces.)

The Assistant Producer is looking at the ceiling. She smells her hand then her armpit.

In the background people are heard talking on stage. The children are waiting to the left of the table. The Boy or George approaches the camera slowly, then breathes on the camera.

Stage

Close-up on the Woman's eyes.
Close-up on her movements. The camera is moving until it stabilises on her sitting on the bed. She walks to the backstage.
(Sound of someone in the audience coughing. A second of blood.)

Backstage

A shot of the kids waiting – her back – the kids are passing the

förbi Kvinnan. Kort bild på Kvinnan – framifrån – barnen springer ut på scenen. Produktionsassistenten står på en stol för att nå upp till Kvinnans ansikte. De springer ut på scenen.

Några sekunder senare hörs de från bakom scenen.

POJKEN: Gomorron...
FLICKAN: Var var du igår kväll?
MANNEN: Det angår dig inte. Låt mig vara i fred... gå din väg... gå din väg... Herregud... jävla midnatt.
(Publiken skrattar på nytt.)

Produktionsassistenten rättar till sminket i Kvinnans ansikte. Kvinnan ser sig om efter ett glas för att dricka något. Glasen står på bordet. Älskarinnan går förbi dem. Hon har just gått ut från scenen.

Publiken skrattar. En del av den.

Kamera på Assistenten som placerar en stol under fötterna. Någon skyndar förbi i mitten.

Kameran ser över axeln på sminkösen och på Kvinnan. I närbild.

Kamera på Assistenten. Bakom henne ses Älskarinnan närma sig.

Kamera på Kvinnan. Dessutom en helbild. Scenen är filmad ett antal gånger från alla håll.

ÄLSKARINNAN: Kan du hjälpa mig?

KVINNAN: *(Till Älskarinnan)* Vad pratar du om? Har han ringt?

ÄLSKARINNAN: Hur ska jag kunna veta det? Jag var där... *(Hon lyfter ett av glasen – dricker ur det. George klättrar upp på bordet och försöker ge henne en kram.)*

ÄLSKARINNAN: Stick och brinn. *(Hon ställer tillbaka glaset på bordet och går sin väg.)*

Kamera på Kvinnans ansikte. Hon får håret sprejat – Hon tar fram en cigarett.

PRODUKTIONSASSISTENTEN: Här får du inte röka.

POJKEN: Gomorron! *(Kvinnan vrider på huvudet.)*

Woman. A shot of the Woman – from front – the kids are running
to the stage. The Assistant Producer is standing on a chair to reach
the Woman's face. They are running to the stage.
A few seconds later they are heard from backstage.

BOY: Morning…

GIRL: Where were you last night?

MAN: It's none of your business.
Leave me alone… go… go…
Geee… bloody midnight.
(The audience is laughing again.)

The Assistant Producer is fixing
the make-up on the Woman's face.
The Woman is looking for a glass
with something to drink. The glasses
are on the table.
The Lover is passing them. She has
just exited the stage.

The audience is laughing. Partly.

The camera is on the Assistant putting a chair under her feet.
Someone passes in the middle.
Camera over the shoulder of the make-up girl, facing the Woman.
In close-up.
The camera is on the Assistant. Behind her the Lover is seen
approaching. The camera is on the Woman. Also a wider shot.
The scene is shot several times from all points of view.

LOVER: Can you help me?

WOMAN: *(To Lover)* What are you talking about? Did he call?

LOVER: How would I know, I was there… *(She picks up one*
of the glasses – drinks from it. George is climbing on the table
and tries to hug her.)

LOVER: Fuck off. *(She puts her drink back on the table and*
walks away.)

Camera is on the Woman's face. Her hair is being sprayed –
She takes out a cigarette.

ASSISTANT PRODUCER: You can't smoke here.

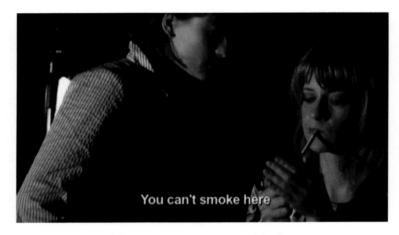

You can't smoke here

Kvinnan och Produktionsassistenten tittar på Pojken.
Kamera på Pojken.

POJKEN: Förlåt... *(han springer längst bak på scenen.)*

Kvinnan fimpar cigaretten. Helbild.

POJKEN: Jag vet inte, hon ser inte ut att vara i nån vidare form.

Kamera på Kvinnan som går in på scenen. Hon är ur bild eller väldigt nära kanten till den.
Närbild på Assistenten som rusar efter henne, ger henne en handduk och sprejar vatten i håret på henne. Kameran ser det bakifrån. Hon avvaktar tre sekunder och går sedan in.

Scenen
Närbild och fragment av helbild. Närbild på Kvinnan som går in på scenen – hennes profil. Håret är fuktigt. Hon har en handduk i handen. Hon tittar förvånat på dem. Kamera på publiken.

KVINNAN: Förlåt... vattnet var kallt och det fick mig att bli ännu... Jag visste inte att ni var här.

let's fuck four ever.

BOY: Morning! *(The Woman is turning her head.)*

Woman and Assistant Producer are looking at the Boy.
Camera is on the Boy.

BOY: Sorry… *(he runs back to the stage.)*

The Woman is putting the cigarette out. Wide shot.

BOY: I don't know, she doesn't
look so good.

The camera is on the Woman entering
the stage. She is out of the frame,
or very close to the frame.
Close-up on the Assistant who is
running after her giving her a towel
and spraying her hair with water.
Camera is from the back. She is
waiting three seconds, then entering.

Stage

Close-up and a bit of a wide shot. Close-up on the Woman entering
the stage – her profile. Her hair is wet. A towel in her hand. She
is looking at them surprised. The camera is on the audience.

Hon går ur bild. (Liv och rörelse.) Kamera på barnen.

POJKEN: Mamma! *(De hoppar och skuttar.)*

KVINNAN: *(Till barnen)* Ja, jag vet. *(Till Mannen)* Var har du
varit? Jag har väntat här i flera timmar...

MANNEN: Var jag har varit? *(Kamera på Mannen. Publiken i
bakgrunden. Han sitter eventuellt på sängen.)* Jag var... Jag var...
Skjut mig – Förlåt mig... *(Kameran följer den lilla flickan som sitter
på sängen och ser sig omkring och på sina föräldrar.)* Jag blev kär
– mitt hår står i brand. Det är min penis – den följer mitt hjärta –
det står också i brand – mycket lätt, alltför lätt. *(Publiken skrattar.)*

KVINNAN: Va?!

FLICKAN: Javisst – kärlekspumpen – fantastiska ben! *(Flickan
pekar på Älskarinnan som ses i bakgrunden på scenen. Hon röker
en cigarett.)*

KVINNAN: Va?!

MANNEN: Jag har sagt förlåt mig.

KVINNAN: Gå till ert rum.

POJKEN: Vi har inget rum.

KVINNAN: ...Iväg med er.

*Kamera på barnen som lämnar scenen. Kamera på Älskarinnan
som lämnar scenen – för en kort sekund. Hon ser jagad ut.*

Bakom scenen

*Kameran följer Pojken och Flickan som går sin väg, den visar också
för ett kort ögonblick Älskarinnan som i bakgrunden går sin väg.
Kameran följer snabbt efter Älskarinnan som går bakom scenen.
Därefter Pojken och sedan Älskarinnan igen. Flickan går sin väg.
Pojken står och George står framför honom. Pojken försvinner
långsamt ur bild.*

WOMAN: Sorry… the water was cold and it's made me even…
I didn't know you were here.

She is leaving the frame. (Vitality.) Camera is on the children.

BOY: Mother! *(They are jumping.)*
WOMAN: *(To the children)* Yes I know. *(To Man)* Where were you?
I've been waiting here for hours…
MAN: Where was I? *(The camera is on Man. The audience is in
the background. He might be sitting on the bed.)* I was… I was…
Shoot me – I'm sorry… *(The camera is following the little girl who
is sitting on the bed and looking around and at her parents.)* I fell in
love – my hair is on fire. It's my penis – it follows my heart – it's on
fire too – easily, too easily. *(The audience is laughing.)*
WOMAN: What?!
GIRL: Yes – the love pump – amazing legs! *(The Girl is pointing
at the Lover who is seen in the background on the stage. She is
smoking a cigarette.)*
WOMAN: What?!
MAN: I said I'm sorry.
WOMAN: Go to your room.
BOY: We don't have a room.
WOMAN: …Just go.

*The camera is on the children leaving the stage. The camera is on
the Lover who is leaving the stage – for a second. She looks hunted.*

Backstage
*The camera is following the Boy and the Girl walking away, it also
briefly shows the Lover in the background walking away. Camera
quickly following Lover going backstage. Then the Boy, and then
the Lover again. The Girl is walking away. The Boy is standing
and George is standing in front of him. The Boy is slowly exiting
the frame.*

Speakerröst från scenen:

KVINNAN: Nu igen? Har du blivit kär? Var är stolen…

MANNEN: Nu igen – Förlåt mig.

KVINNAN: Det räcker inte.

MANNEN: Jag har fått nog. Var är dörren – jag går nu.

POJKEN: George sover fortfarande!

Kamera på George. Pojken går sin väg för att lämna plats åt Kvinnan.

KVINNAN: Gå och väck din son.

MANNEN: Det är inte min son.

Kamera på Älskarinnan igen.
Kvinnan är på väg in bakom scenen. Hon skymmer undan
Älskarinnan när hon kommer in i rummet. Hon tittar på George.
Kvinnan och George ser på varandra. Kvinnan skriker/gormar och
går tillbaka ut på scenen.

KVINNAN: Din äcklige son bet mig.

Kamera på George som tittar på Älskarinnan och
Produktionsassistenten. Kamera även på dem. Barnen i förgrunden.

MANNEN: Det är inte min son.

POJKEN: Mamma! George är en bajskorv *(George kastar en apelsin*
på Pojken.) Sluta ditt arsel!

KVINNAN OCH MANNEN: George!!!

George vrider på huvudet i riktning mot scenen. Händer som flyttar
på föremål. En av teknikerna tittar in i kameran. Älskarinnan
pratar med en av teknikerna. Någon rör sig.
Teknikerna bär in sängen på scenen, förbi George – teknikernas
händer, strålkastare, de byter scenografi. Produktionsassistenten
plockar fram en pistol. Närbild på hennes ansikte. Producenten
pratar med henne.

V.o. from stage:

WOMAN: Again? You fell in love? Where is the chair…
MAN: Again – I'm sorry.
WOMAN: It's not enough
MAN: I've had enough. Where is the door – I'm leaving.
BOY: George didn't wake up yet!

The camera is on George. The Boy is walking away to clear space for the Woman.

WOMAN: Go wake up your son.
MAN: He is not my son.

The camera is on the Lover again.
The Woman is going backstage. She obscures the Lover when she enters the space. She is looking at George.
The Woman and George are looking at each other. The Woman is screaming/shouting and going back to the stage.

WOMAN: Your shit son just bit me.

The camera is on George who is looking at the Lover and the Assistant Producer. The camera is on them too. The children are in the foreground.

MAN: He is not my son.
BOY: Mother! George is a dogshit *(George is throwing an orange at the Boy.)* Stop it you cornhole!
WOMAN AND MAN: George!!!

George is moving his head in the direction of the stage. Hands seen moving things. One of the technicians is looking at the camera. The Lover is talking to one of the technicians. Someone is moving. The technicians are bringing the bed on stage, passing George – hands of technicians, lights, moving the set. The Assistant Producer

PRODUCENTEN: Det är du som ligger med honom, så säg åt honom att sluta improvisera – George är hans son.

(Bildruta med blod.)
Hon ser Mannen ställa sig närmare bakom Kvinnan. Älskarinnan kommer allt närmare Mannen.

ÄLSKARINNAN: »Jag känner mig så tom«, sedan kommer du... okej?
MANNEN: Rör mig inte – Jag kommer.

Kamera på publiken och på Älskarinnans rygg. Hon går in på scenen och börjar läsa sin text.
Älskarinnan går sin väg. Kvinnan går förbi Älskarinnan. Kamera på Kvinnan som går närmare intill bordet. Hon talar med Producenten.

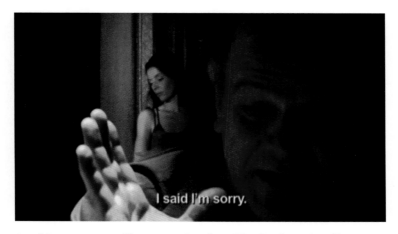

I said I'm sorry.

is taking out a gun. Close-up on her face. The Producer is talking
to her.

PRODUCER: You sleep with him, so tell him to stop improvising
– George is his son.

(A frame of blood.)
She sees the Man getting closer behind the Woman. The Lover
is getting closer to the Man.

LOVER: »I feel so empty,« then you come… ok?
MAN: Don't touch me – I'm coming.

The camera is on the audience and the back of the Lover who enters
the stage and starts saying her text.
The Lover is walking away. The Woman is passing the Lover. The
camera is on the Woman getting closer to the table. She is talking
to the Producer.

Speakerröst från scenen:

ÄLSKARINNANS RÖST: Någon här, äntligen är det någon här. Jag vet att du är hemma. Jag mår så dåligt att det skulle vara som att försöka lyfta huvudet under ett fisknät att få mig på gott humör nu.

KVINNAN: Säg något positivt till mig.
PRODUCENTEN: HIV.
KVINNAN: Nej nej, det är negativt.
(Barnen går förbi i bild.)
PRODUCENTEN: ...Jag ska kolla.
(Han går sin väg.)

ASSISTENTEN: *(Till Producenten)* Nej, inget annat – han bad mig säga till dig.
MANNEN: Jag är hungrig.
(George plockar upp geväret.)
ASSISTENTEN: Säg då att du gillar...
MANNEN: Jag gillar honom inte. *(Han rör vid henne och går sin väg. Assistenten på väg till George.)*

Det slutar när George tar geväret.
Kvinnan tar fram en cigarett.

PRODUKTIONSASSISTENTEN: Här får du inte röka.

Kvinnan tänder cigaretten. Hon har lämnats ensam.
Musik.
Närbild på Georges ögon.
George iakttar allt som händer. Han höjer geväret och låtsas skjuta Kvinnan. Produktionsassistenten får tag på honom och ger honom en kudde. Kamera på honom när han håller geväret och kudden.
Han går in på scenen.
Flickan går från scenen in bakom scenen.

FLICKAN: Det sitter ett mongo i vårt rum, du måste komma och titta.

Mannen säger något till George.

MANNEN: George, jag skiter i vad de säger åt mig att säga till dig inför publiken – du är inte min son.

V.o. from stage:

LOVER, V.O.: There is, finally there is someone here. I know you are at home. I feel so bad that raising my spirits right now will be like trying to lift my head under a fish net.

WOMAN: Tell me something positive.
PRODUCER: HIV
WOMAN:
No no, it's negative.
(The children are passing the screen.)
PRODUCER: ...I will check. *(He is walking away.)*

ASSISTANT: *(To the Producer)* No, just that – he told me to tell you.
MAN: I'm hungry.
(George is picking up the rifle.)
ASSISTANT:
So say you like...
MAN: I don't like him.
(He is touching her and leaves. The Assistant is going to George.)

It ends when George takes the rifle.
The Woman is taking out a cigarette.

ASSISTANT PRODUCER: You're not allowed to smoke here.

The Woman is lighting up a cigarette. She is left alone.
Music.
Close-up on George's eyes.
George is watching everything that happens. He lifts the rifle and pretends to shoot the Woman. The Assistant Producer is catching him and giving him a pillow. The camera is on him holding the rifle and the pillow. He is entering the stage.
The Girl is going backstage from the stage.

GIRL: There is a retard in our room, you must see.

The Man is heard saying something to George.

MAN: George, I don't care what they tell me to tell you in front of the audience – you are not my son.

The Woman is giving her cigarette to the Assistant Producer and walking to the stage.

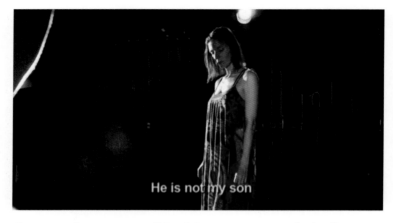

Kvinnan räcker cigaretten till Produktionsassistenten och går till scenen.
Kamera på den tomma scenen.

Scenen

Kvinnan ser på Mannen, på barnen, på publiken.

KVINNAN: Vad är det som… snälla ni, gå härifrån…

POJKEN: Han hotade mig med pistol.

GEORGE: Det är ett gevär, din subba.

MANNEN: Sluta, folk tittar… hon är för liten för sånt.

De är ensamma, kamera på George.

KVINNAN: Varför är du så tyst? Säg inget. Varför är du så tyst?
På mig nu… titta på mig… sedan dit… svara mig.

George svarar inte, han ser sig omkring, tittar i golvet och till
sist bort bakom scenen…
Där står Mannen. Mannen går sin väg.

GEORGE: Gissa.

Finally there is someone here.

Camera is on the empty stage.

Stage

Woman is looking at the Man, at the kids, at the audience.

WOMAN: What is going… please leave the room…

BOY: He threatened me with a gun.

GEORGE: It's a rifle, bitch.

MAN: Stop it, people are watching… she is too young for that.

They are alone, the camera is on George.

WOMAN: Why are you so quiet? Don't talk. Why are you so quiet?
Now at me… look at me… now there… answer me.

*George doesn't answer, he is looking around, at the floor and
eventually towards the backstage…*
The Man is standing there. The Man is walking away.

GEORGE: Guess.

Bakom scenen

Mannen går bakom scenen. Barnen i rörelse bredvid Produktionsassistenten.

Älskarinnan övar repliker med Produktionsassistenten.

I bakgrunden hörs dialogen mellan Kvinnan och George.

GEORGE: Gissa.

KVINNAN: Det kan jag inte – säg.

George är tyst. Publiken är också tyst.

Efter en lång paus...

GEORGE: Därför att du är en hysterisk jävla subba.

KVINNAN: Va?! Vem har lärt dig såna ord?

GEORGE: Din jävla subba till morsa. Det går i släkten.

KVINNAN: Gå och byt om...

Kameran är på Mannen. En av teknikerna. Helbild.

ÄLSKARINNAN: Du kan inte bara lämna mig så här.

PRODUKTIONSASSISTENTEN: Jag kan inte...

ÄLSKARINNAN: Jag överlever inte. Jag klarar inte att leva, så du kan inte bara lämna mig så här.

Mannen kommer in bakom scenen. Han sätter sig på bordskanten bakom Produktionsassistenten.

Efter en stund lägger Produktionsassistenten märke till honom och sätter sig på samma sätt på bordskanten. Älskarinnan gör detsamma.

MANNEN: Jag är ledsen.

ÄLSKARINNAN: Var snäll och gör det inte.

MANNEN: Vad vill du att jag ska göra då?

ÄLSKARINNAN: Vi kan väl rymma bara!

MANNEN: Rymma?

(Älskarinnan går sin väg.)

George kommer in bakom scenen. Mannen på väg därifrån.

George sitter tillsammans med de övriga barnen. Pojken drar sig i örat.

POJKEN: Sug min kuk, subba.

GEORGE: Nej.

Backstage

*The Man is walking backstage. The children are moving next
to the Assistant Producer.*

The Lover is practising a few lines with the Assistant Producer.

*In the background the dialogue
between the Woman and George
is heard.*

GEORGE: Guess.

WOMAN: I can't, tell me.

*George is silent. The audience
is silent too.*

After a long pause…

GEORGE: Because you're a
fucking hysterical bitch.

WOMAN: What?! From who
did you hear this kind of talking?

GEORGE: From your fucking
mother bitch. It runs in the
family.

WOMAN: Go and change your
clothes…

*The camera is on the Man. One of
the technicians. Wide shot.*

LOVER: Don't leave me this way.

ASSISTANT PRODUCER: I can't…

LOVER: I can't survive. I can't stay
alive, so please don't leave me this
way.

*The Man is entering the backstage.
He is leaning on the table behind
the Assistant Producer.*

*The Assistant Producer is noticing him
after a while and leaning on the table
just like him. The Lover does the same.*

MAN: I'm sorry.

LOVER: Please no.

MAN: So what you want me to do?

LOVER: Let's just run!

MAN: Run?

(The Lover is walking away.)

*George is entering the backstage. The Man is leaving the backstage.
George is sitting with the rest of the kids. The Boy is flicking his ear.*

BOY: Suck my dick, bitch.

GEORGE: No.

*They start a little fight. The Producer is entering the backstage.
The phone is ringing from on the stage.
The Woman is shouting from the stage.*

De börjar slåss. Producenten kommer in bakom scenen.
En telefonsignal hörs från scenen.
Kvinnan hörs skrika från scenen.

KVINNAN: Skit samma skit samma bara.

Hon går fram mot Producenten. Medan de talar med varandra hörs
i bakgrunden det första replikskiftet mellan Älskarinnan och
Mannen. Producenten sätter fast blodslangen på Kvinnans rygg.
Barnen börjar, efter en stund, att spela rollerna som de hör i bakgrunden.

ÄLSKARINNAN: Du kan inte bara
lämna mig så här. Jag överlever inte.
Jag klarar inte att leva, så snälla du,
lämna mig inte bara så här.
MANNEN: Jag är ledsen.
ÄLSKARINNAN:
Var snäll och gör inte det.
MANNEN:
Vad vill du att jag ska göra då?
ÄLSKARINNAN:
Vi kan väl rymma bara!
MANNEN: Rymma?
ÄLSKARINNAN: Ja, vi rymmer,
lämnar allt bakom oss och åker
och gifter oss i Las Vegas.
MANNEN: Las Vegas, varför då?
Det räcker väl att vi gifter oss.
ÄLSKARINNAN:
Och så ska vi knulla också.
MANNEN: Vet du en sak, varför...
ÄLSKARINNAN:
Tre, vi kan väl knulla fyr alltid.

PRODUCENTEN: Han kom inte.
KVINNAN: Jag vill dö.
PRODUCENTEN: Håll andan.
KVINNAN: Han älskar mig inte.
PRODUCENTEN: Stå still.
Hon går mot scenen med en
cigarett i handen.
KVINNAN: Ja, det har dött. Helt
klart... han älskar mig inte.
Teknikerna gör i ordning sängen.

WOMAN: Never mind just never mind.

*She is approaching the Producer. While they are talking, the first
text between the Lover and the Man is heard in the background.
The Producer is putting the blood tube in the Woman's back.
The children are, after a while, playing the parts they're hearing
in the background.*

LOVER: Don't leave me this way.
I can't survive. I can't stay alive,
so please don't leave me this way.
MAN: I'm sorry.
LOVER: Please no.
MAN: So what you want me to do?
LOVER: Lets just run!
MAN: Run?
LOVER: Yes, let's just run away,
leave everything and get married
in Las Vegas.
MAN: Why Las Vegas? Let's just
get married.
LOVER: Let's fuck too.
MAN: You know, why…
LOVER: Three, lets fuck four ever.

PRODUCER: He didn't come.
WOMAN: I want to die.
PRODUCER: Hold your breath.
WOMAN: He doesn't love me.
PRODUCER: Don't move.
*She is walking to the stage with
a cigarette in her hand.*
WOMAN: Yes, it's dead… Very
clear… he doesn't love me.
Technicians are preparing the bed.

Stage

*The Woman is going to the bedroom. She is mumbling the same text.
She is sitting on the edge of the bed.
In the foreground the Man and the Lover are talking. The camera
is sometimes on them.*

Scenen

Kvinnan är på väg till sovrummet. Hon muttrar samma repliker.

Hon sitter på sängkanten.

I förgrunden står Mannen och Älskarinnan och talar. Kameran

ibland på dem.

MANNEN: Jag förklarar dig
härmed vara min hustru.

ÄLSKARINNAN: Menar du det
på riktigt?

MANNEN: Nej, det var en sorts
skämt. *(Publiken skrattar.)*

ÄLSKARINNAN: Nej...

MANNEN: Ta din resväska,
vi ger oss av.

ÄLSKARINNAN: Vart?

(Närbild på några ansikten.

Gevärsmynningen.)

Kameran återvänder till Kvinnan.

I bakgrunden ser man George leka

med geväret, han täcker över det med

en kudde som han sedan tar bort.

När replikskiftet mellan Mannen

och Älskarinnan är slut är Pojken

inte i bild. Kvinnan står med ryggen

åt George.

MANNEN: Vi kan väl gifta oss.
Jag skämtade inte.

ÄLSKARINNAN: Var snäll och
skämta inte mer.

MANNEN: Ta min hand.

Pojken vankar omkring. Han tvekar och skjuter. Närbild på blodet.

Närbild på blodslangen.

Kamera på Pojkens ansikte, han vrider på huvudet som om någon

ropade på honom.

MANNEN: Nu åker vi – Var är...?

PRODUKTIONSASSISTENTEN: Vi tar det senare, nu åker vi.

Kamera på Kvinnans ansikte. Kamera på innertaket. Kamera

på teknikerna. På teknikernas händer.

MAN: I here declare you are my wife.
LOVER: Do you really mean it?
MAN: No, I was a kind of joking. *(The audience is laughing.)*
LOVER: No...
MAN: Take your suitcase, we're leaving.
LOVER: Where?

(Close-up on the faces of some of the people. The hole of the gun.)
It returns to the Woman. George is seen in the background playing with the rifle, covering it with a pillow and uncovering it. When the text of the Man and the Lover is over the Boy is not in the frame. The Woman's back is to George.

MAN: Let's get married. I wasn't joking.
LOVER: Please don't joke again.
MAN: Hold my hand.

The Boy is walking around. He hesitates and shoots. Close-up on the blood. Close-up on the blood tube.
The camera is on the face of the Boy who is turning his head, as if someone is calling him.

MAN: Let's go – Where is...?
ASSISTANT PRODUCER: Later, let's go.

The camera is on the face of the Woman. The camera is on the ceiling. The camera is on the technicians. On the hands of the technicians.

Fyra årstider
Four Seasons

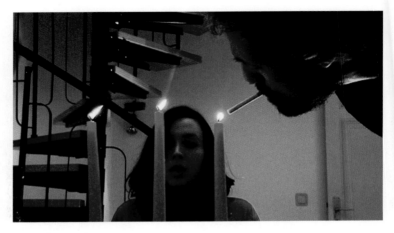

svart skärm

musiken börjar (»Jungle Rhumba« av Ferrante & Teicher)

en LP-*skiva snurrar på en skivspelare*

Lucy tänder ett stearinljus, det droppar vätska från hennes hand

blod droppar på ett golv

blod droppar från Mans armbåge över kanten på ett badkar

blod rinner över ett badrumsgolv

Lucy går uppför en trappa, kliver över en skivspelare

Man i badkaret talar, hans röst hörs inte, han sjunker ner under vattnet

snö faller i badrummet

MANLIG SPEAKERRÖST: Byggnaderna framstod på avstånd som en spökstad. *(bild på snötäckta hus sedda från ett fönster)* Ju närmare man kommer desto tydligare blir det att vissa saknar ytterdörr och att bara en trappa leder upp till ett öppet utrymme begränsat av tre

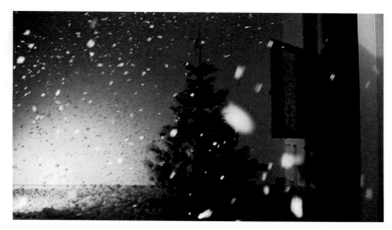

screen is black

music starts (»Jungle Rumba« by Ferrante & Teicher)

record spinning on record player

Lucy lighting candle, her hand dripping liquid

blood dripping on floor

Man's elbow dripping blood, over side of bath

blood running across bathroom floor

Lucy climbing stairs, steps over record player

Man in bath talking, his voice not heard, sinks under water

snow falling in the bathroom

VOICE OVER, MAN'S VOICE: The structure seemed like a ghost town from a distance. *(shot of buildings covered in snow, as seen from window)* As one comes near it becomes noticeable that some of them are missing a front door, and only a flight of stairs leads to an open space surrounded by three concrete walls, without a roof.

betongväggar utan tak. Andra byggnader, femtio meter höga eller mer *(bild på fallande snö i ett sovrum)* saknar såväl ingång som fönster. De fyra väggarna är jämnlånga och jämnbreda och bara gud vet huruvida de är sammanlänkade av ett innertak eller om de står nakna, utlämnade åt himlen.

snö faller i ett rum med en julgran

titel – Fyra årstider

LUCY: *(går uppför en trappa, tappar en sko, gnistor faller på skon)* Hallå, ursäkta, jag sa hallå…

hon går förbi julgranen

hon går in i badrummet, Man reser sig ur badkaret

MAN: Ja.

LUCY: Ursäkta, jag heter Lucy, jag bor här intill, två trappor upp. Jag hade tänkt klaga på musiken, den har slutat nu men…

MAN: Kan du ge mig en handduk?

LUCY: Jag hängde den bakom dig.

han tar handduken

MAN: Stella?

LUCY: Nej, jag heter Lucy, hördu, jag kom för att klaga…

MAN: Stella!

LUCY: Men nu har musiken slutat, så du behöver inte skruva ner volymen…

Man kliver ur badkaret

MAN: Stella!

LUCY: Tystnaden är stor och väggarna är så vita *(snurrande skivspelare på ett fönsterbräde)*… och det sista musikpartiet återkommer hela tiden på grund av blodet som nyss droppade från ditt finger.

Other structures whose height reaches fifty metres and more *(shot of snow falling in bedroom)* are devoid of any entrance or window. The four walls are equal in length and width and only god knows whether a ceiling connects them, or whether they stand bare, subject to the mercy of the heavens.

snow falling in room with Christmas tree

title – Four Seasons

LUCY: *(climbing stairs, she looses a shoe, sparks falling on shoe)* Hello, excuse me, I said hello…

she passes Christmas tree

she enters bathroom, Man stands up from bath

MAN: Yes.
LUCY: Excuse me my name is Lucy, I'm living next door, second floor. I wanted to complain about the music, it's stopped now but…
MAN: Can you hand me a towel?
LUCY: I put it behind you.

he takes towel

MAN: Stella?
LUCY: No my name is Lucy man, I came to complain…
MAN: Stella!
LUCY: But now the music just stopped, so no need to turn down the volume…

Man is stepping out of bath

MAN: Stella!
LUCY: The silence is great and the walls are so white *(record player turning on window sill)*… and the last bit of music is repeating itself, because of the blood your finger just dropped.

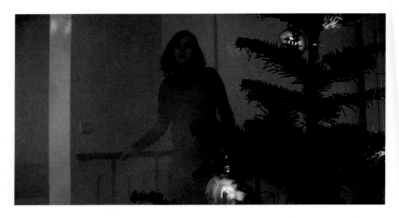

SPEAKERRÖST: En brant trappa kan sträcka sig neråt utan att nå något våningsplan. Den kan plötsligt sträcka sig uppåt och nå ett annat våningsplan, ibland vidgas trappstegen och avståndet mellan varje steg växer, så att varje enskilt steg efter en stund förvandlas till ett eget våningsplan.

Lucy och Man sitter mittemot varandra med en tårta mellan sig

LUCY: Stella jag heter...

MAN: Stella jag plågas av...

LUCY: Det har du sagt förr...

MAN: Jag älskade dig då och jag älskar dig...

LUCY: Nu knuffade du mig... Huvudet slog väldigt hårt i golvet och skallen sprack *(en tom stol faller omkull, kameran panorerar över det tomma bordet med en halväten tårta, rök i rummet)*... Sedan sparkade du mig i huvudet när jag försökte resa mig... Du sparkade mig i bröstkorgen... Du krossade min rygg... Mina knän... Mitt hjärta... Nu är jag död... skulle tro att du inte är det.

SPEAKERRÖST: Det finns inte fönster i alla byggnaderna. Ibland gapar ett fyrkantigt hål mitt i en vägg... och när han försöker titta in genom det upptäcker han att det inte är ett fönster utan en spegel och att han inte betraktar sin omgivning utan sin egen spegelbild.

VOICE OVER: A steep staircase may hang down without reaching any floor. It may suddenly climb up and reach another floor, sometimes the steps grow wider and the distance from one step to the next increases so that, after a while, each step turns into a floor in itself.

Lucy and Man face each other over a table with a cake between them

LUCY: Stella my name is…
MAN: Stella I have pain for…
LUCY: You told it to me before…
MAN: I loved you then and I love you…
LUCY: Now you pushed me… Head hit the floor so hard and my skull cracked wide open *(empty chair falls over, camera pans empty table with half eaten cake, smoke in room)*… Then you kicked my head when I tried to stand up… You kicked my ribs… You broke my back… My knees… My heart… Now I'm dead… I guess you're not.
VOICE OVER: Not all structures have windows. Sometimes at the centre of a wall a square hole gapes open… and when the man attempts to peek through, he finds out that it isn't a window, but a mirror and he isn't observing his own surroundings, but his own reflection.

närbilder på Lucy och Man

LUCY: Har du en tändare?

MAN: Du har den i handen.

LUCY: Nu är jag ett skal av det jag en gång var, min egen vålnad.
Vänta, jag ska hjälpa dig…

de står vid fönstret, han håller en plastdunk med teaterblod i famnen

MAN: Dina fingrar är så mjölkiga.

LUCY: Va? Sluta är du snäll. Sånt här prat blir för mycket.
Hur har din dag varit?

MAN: *(skruvar på locket på dunken)* Jag vaknade, tvättade
bort blodet, gjorde mig av med liket efter dig och tog ett bad.
Kan du skruva av det igen?

LUCY: Varför då?

MAN: Därför att jag skruvade på det.

LUCY: Visst, men jag är inte död, jag skruvade precis av
det här locket.

MAN: Ska vi gå in på detaljerna nu kanske?

hon hukar vid julgranen

LUCY: Jag behöver en tändare förut.

MAN: Du har den i handen.

LUCY: Ja min hand.

MAN: Dina skor Stella…

LUCY: *(tänder stearinljus)* Nej Lucy, jag heter Lucy, hördu.
Jag är inte död eller så ska jag snart dö… Jag kom för att klaga.

MAN: *(doppar fingrarna i blodet och låter det droppa)* Musiken
kommer att börja när jag räknat till tio…

LUCY: Det är mer än bara lockelse skulle jag tro.

MAN: Nio…

blod som droppar på snurrande LP-skiva

136

close-ups of Lucy and Man

LUCY: Do you have a lighter?

MAN: It's in your hand.

LUCY: Now I'm a shell of what I used to be, a ghost of my own.
Here, let me help you…

they are next to window, he is holding fake blood in a container

MAN: Your fingers are so milky.

LUCY: What? Please stop. This kind of talking is too much.
How was your day?

MAN: *(screwing lid on container)* I woke up, cleaned the blood,
got rid of your body and had a bath. Can you open it again?

LUCY: Why?

MAN: Because I closed it.

LUCY: Yeah sure, but I'm not dead, I just opened this cover.

MAN: Now let's get into the details.

she crouches down by Christmas tree

LUCY: I need a lighter before.

MAN: It's in your hand.

LUCY: Yes my hand.

MAN: Your shoes Stella…

LUCY: *(she is lighting candles)* No it's Lucy, my name is Lucy, man.
I'm not dead or I'm dying… I came to complain.

MAN: *(he is dipping his fingers in the blood and letting it drop)*
The music will appear to the count of ten…

LUCY: It's more than attraction I guess.

MAN: Nine…

blood dripping on spinning record

VOICE OVER: Some of the doorways in the abandoned structures
are arched…

SPEAKERRÖST: Några av portarna i de övergivna byggnaderna
är välvda…

MAN: Åtta…

han låter blodet droppa från fingrarna

LUCY: Det var därför jag kom hem till dig…

MAN: Det här är inte mitt hem.

SPEAKERRÖST: Och vissa av trapporna går i spiral antingen
uppåt eller neråt…

hon går nerför en trappa, han efter

MAN: Sju…

SPEAKERRÖST: De kan vara så långa som tio meter eller mer…

LUCY: Ja jag gick uppför trappan i det här huset därför att musiken…

MAN: Sex…

LUCY: *(kippar på sig skon igen i trappan)* Eller så var det kanske
inte för att klaga som jag kom utan…

MAN: Fem…

SPEAKERRÖST: Att gå uppför en trappa kan föra en människa
till väldiga andliga höjder…

MAN: Eight…

he is dripping blood from his fingers

LUCY: So I came to your house…
MAN: This is not my house.
VOICE OVER: And some of the stairwells spiral down or up…

she is walking downstairs, he follows

MAN: Seven…
VOICE OVER: They may reach a height of over ten metres…
LUCY: Yes I climbed up the stairs of this building because
of the music…
MAN: Six…
LUCY: *(she replaces her shoe on stairs)* Or maybe I came not
to complain, but…
MAN: Five…
VOICE OVER: Climbing up the stairs can bring a man to great
spiritual heights…
LUCY: Followed the music, dragged by the tunes to your house…
VOICE OVER: Where descending them *(Man is heard: Four…)*

LUCY: Följde musiken, drogs till ditt hem av melodierna...
SPEAKERRÖST: Medan att gå nerför *(Man hörs säga: Fyra...)*
kan dra ner henne för alltid...
MAN: Tre...
LUCY: Nu är jag hungrig... nu är jag chockad.
MAN: Varför då? Två... Ett.
LUCY: *(vänd mot kameran)* Det här är mitt hem.

Lucy och Man sitter vid bordet med en tårta

en LP-skiva snurrar på skivspelaren

Lucy och Man talar, deras röster hörs inte, han är på väg att gå

Lucy häller upp vin

blod droppar längs badkarssidan

MAN: Bortse från oväsendet och lyssna.
LUCY: Kan du förklara.
MAN: Det finns inget att förklara. Det stod lika klart för mig
igår kväll som det gör idag. De skapade byggnader...
LUCY: Vilka de?
MAN: Utan vare sig anledning eller innebörd, av pur uttråkning,
någon anledning till tak över huvudet hade de inte.

Man in med en kandelaber, ställer den på bordet som Lucy
sitter vid

LP-skivan snurrar, Man tänder ljusen i kandelabern

LUCY: Varför tänder du ljusen?
MAN: För att få ljus.
LUCY: Men det finns redan ljus.
MAN: Jag vill ha ett meningslöst ljus.

Lucy lägger på en annan skiva

can bring him down forever…

MAN: Three…

LUCY: Now I'm hungry…Now I'm shocked.

MAN: Why? Two… One.

LUCY: *(to camera)* This is my house.

Lucy and Man sitting at table with cake

record spinning on record player

Lucy and Man are talking, their voices not heard, he is leaving

Lucy pouring wine

blood dripping down side of bath

MAN: Ignore the noise and listen.

LUCY: Please explain.

MAN: There is nothing to explain. It was very clear to me last night, as it is clear today. They created structures…

LUCY: Who's they?

MAN: With no reason or meaning, out of boredom, they had no reason for shelter.

Man enters holding candelabra, places it on table where Lucy is sitting

record spinning, Man lights candles

LUCY: Why are you lighting these candles?

MAN: For light.

LUCY: But there is already light.

MAN: I want to have a useless light.

Lucy changing the record

LUCY: Later on you pushed me, my skull cracked wide open…

LUCY: Lite senare knuffade du till mig, skallen sprack...
Du sparkade mig i bröstkorgen... Du krossade min rygg... Du...

närbild på stiftet mot snurrande LP-skiva

SPEAKERRÖST: Med tiden lyckades de odödliga skapa rum med
förmåga att påverka mentala tillstånd *(Man tänder en cigarett på ett
ljus i kandelabern)*... Högt i tak alstrade en känsla av utrymme medan
långsträckta väggar utan tak alstrade en känsla av att kvävas. Trånga
korridorer översvämmades med vatten *(Man ser på Lucy som står
i trappan, han tar hennes hand och leder henne ner till bordet)* och
byggnader brändes ner för att alstra en känsla av död. Antalet plan
i en byggnad hade en innebörd som stod i proportionellt förhållande
till storleken på rummet och planets höjd. Olika människor kände
sig lättare och trivdes bättre i ett visst rum medan ett annat gav dem
magknip och drev deras själar till vansinne.

Man häller upp vin

MAN: Tamburen... Din tambur *(blodig hand mot kakelplattor,
snö faller, Lucys ansikte)*... Vårt matrum... Det är läggdags...
Vi går och lägger oss.

You kicked my ribs… You broke my back… You…

close-up of needle on spinning record

VOICE OVER: With time the immortals succeeded in creating spaces which could influence mental conditions *(Man is lighting cigarette from candelabra)*… A high ceiling created a feeling of space, whereas long walls without a ceiling created a feeling of suffocation. Narrow hallways were flooded with water *(Man is looking at Lucy on stairs, he takes her hand and leads her down to table)* and structures were burnt to create a feeling of death. The number of levels in the building had a significance proportional to the size of the space and the height of the level. Different people felt lighter and more comfortable in one room as another space turned their guts and drove their souls mad.

Man is pouring wine

MAN: The entrance… Your entrance *(hand with blood on tiles, snow falling, Lucy's face)*… Our dining room… It's time for bed… Let's go to sleep.

Lucy tänder stearinljus vid julgranen, Man in, blåser ut ljusen,
musiken börjar

Lucy står i trappan, stirrar på Man som står vid bordet,
han stirrar på tårtan

tårtan brinner

han stirrar på skivspelaren

skivspelaren brinner

ett stearinljus självantänder

han ligger bredvid Lucy i sängen, stirrar på julgranen

julgranen brinner

den snurrande LP-*skivan brinner*

Man i badrummet, sitter på badkarskanten, Lucy in, tänder en
cigarett åt honom

MAN: Stella!

SPEAKERRÖST: Ingen vet när de här byggnaderna uppfördes och
bara några få människor känner ens till deras existens, men de som
haft tillfälle att vandra omkring i byggnaderna kan upphetsat berätta
om känslorna som väcks innanför rummets väggar. *(Lucy och*
Man talar, deras ord hörs inte, hon ut) Att gå i spåren av tidigare
besökare, att med deras steg återuppväcka tankarna och känslorna
som skapats av människor, om och om igen.

uttoning till svart

Lucy lighting candles by Christmas tree, Man enters, blows candles out, music starts

Lucy on stairs, staring at Man standing by table, he stares at cake

cake is on fire

he stares at record player

record player is on fire

a candle lights itself

next to Lucy in bed he stares at Christmas tree

Christmas tree is on fire

spinning record burning

Man in bathroom, sitting on edge of bath, Lucy enters, lights him a cigarette

MAN: Stella!
VOICE OVER: Nobody knows when these structures were built and only a handful of men even know of their existence, but those who've found themselves walking inside those structures can excitedly tell of the feelings and emotions arising within the walls of the space. *(Lucy and Man are talking, their words not heard, she exits)* Retracing the path of the previous visitors, resurrecting with their steps the thoughts and feelings created by men, time and again.

fade to black

KEREN
CYTTER

Biografi

Keren Cytter är född 1977 i Tel Aviv, Israel. Bor och arbetar i Berlin. Belönades med Absolut Art Award och nominerades till Preis der Nationalgalerie für junge Kunst i Berlin 2009. Mottagare av 2008 års Ars Viva-pris av Kulturkreis der deutschen Wirtschaft, Berlin, och 2006 års Bâloise Art Prize, Basel. Bland hennes senaste separatutställningar finns *Keren Cytter* på Hammer Museum i Los Angeles 2010, *The Mysterious Serious* på X Initiative i New York, *Keren Cytter* på Frac: Le plateau i Paris, och *History in the Making, or the Secret Diaries of Linda Schultz* med dansgruppen D.I.E. Now, en performance som turnerade till Tate Modern i London, Hebbel am Ufer i Berlin och Van Abbemuseum i Eindhoven. Hon har även deltagit i grupputställningar som den 53:e Venedigbiennalen (2009), Performa 09 och Manifesta 7 (2008).

Filmografi

2010
The Coat, digitalvideo, (35 mm), färg

2009
Four Seasons, 12 min, digitalvideo, färg
Peacocks, 8 min, digitalvideo, färg
Untitled, 16 min, digitalvideo, färg
Cross, 5 min, digitalvideo, färg
Rolex, 6 min, digitalvideo, färg

Biography

Keren Cytter was born 1977 in Tel Aviv, Israel. She lives and
works in Berlin. In 2009 she was awarded the Absolut Art Award
and shortlisted for the Preis der Nationalgalerie für junge Kunst
in Berlin. In 2008 she received the Ars Viva 2008; Preis für Bildende
Kunst des Kulturkreises der deutschen Wirtschaft, Berlin, and in
2006 the Bâloise Art Prize in Basel. Recent solo exhibitions include
Hammer Museum, Los Angeles 2010, *The Mysterious Serious* at
X Initiative, New York; Frac: Le plateau, Paris and *History in the
Making, or the Secret Diaries of Linda Schultz* with the dance
company D.I.E. Now, a touring performance at Tate Modern,
London, Hebbel am Ufer, Berlin and Van Abbemuseum, Eindhoven.
Her works have also been included in group shows such as the 53rd
Venice Biennale (2009), Performa 09 and Manifesta 7 (2008).

Filmography

2010
The Coat, digital video, (35 mm), colour

2009
Four Seasons, 12 min, digital video, colour
Peacocks, 8 min, digital video, colour
Untitled, 16 min, digital video, colour
Cross, 5 min, digital video, colour
Rolex, 6 min, digital video, colour

Flowers, 5 min, digitalvideo, färg
Dexter, 7 min, digitalvideo, färg

2008
The great tale of the devil's hill and endless search for freedom, 75 min
Les Ruissellements du Diable, 10 min, digitalvideo, färg
Force from the Past, 7 min, digitalvideo, färg
In Search for Brothers, 7 min, digitalvideo, färg
G for Murder, 7 min, digitalvideo, färg

2007
The Nightmare, 6 min loop, digitalvideo, s/v
Something Happened, 7 min, digitalvideo, färg
Der Spiegel, 5 min loop, digitalvideo, färg
New Age, 73 min (35 mm), färg

2006
The Victim, 5 min loop, digitalvideo, färg
»The Mysterious Series« (gjord 2000, återfunnen 2006):
Bogota, 8 min, digitalvideo, färg
Cologne, 5 min, digitalvideo, färg
Tel Aviv, 4 min, digitalvideo, färg
Amsterdam, 7 min, digitalvideo, färg
Berlin, 10 min, digitalvideo, färg

2005
Atmosphere, 11 min, digitalvideo, färg
Time, 20 min, digitalvideo, färg
Dreamtalk, 11 min, digitalvideo, färg
Repulsion1, 5 min, digitalvideo, färg
Repulsion2, 5 min, digitalvideo färg
Repulsion3, 5 min, digitalvideo, färg

Flowers, 5 min, digital video, colour
Dexter, 7 min, digital video, colour

2008
The great tale of the devil's hill and endless search for freedom, 75 min
Les Ruissellements du Diable, 10 min, digital video, colour
Force from the Past, 7 min, digital video, colour
In Search for Brothers, 7 min, digital video, colour
G for Murder, 7 min, digital video, colour

2007
The Nightmare, 6 min loop, digital video, b/w
Something Happened, 7 min, digital video, colour
Der Spiegel, 5 min loop, digital video, colour
New Age, 73 min (35 mm), colour

2006
The Victim, 5 min loop, digital video, colour
»The Mysterious Series« (made in 2000 recovered in 2006):
Bogota, 8 min, digital video, colour
Cologne, 5 min, digital video, colour
Tel Aviv, 4 min, digital video, colour
Amsterdam, 7 min, digital video, colour
Berlin, 10 min, digital video,colour

2005
Atmosphere, 11 min, digital video, colour
Time, 20 min, digital video, colour
Dreamtalk, 11 min, digital video, colour
Repulsion1, 5 min, digital video, colour
Repulsion2, 5 min, digital video colour
Repulsion3, 5 min, digital video, colour

2004

Continuity, 4 min (16 mm), digitalvideo, färg

»The Dates Series«:

21/4/04, 6 min, digitalvideo, s/v

21/5/04, 5 min, digitalvideo, s/v

2/6/04, 6 min, digitalvideo, s/v

1/7/04, 7 min, digitalvideo, s/v

21/7/04, 6 min, digitalvideo, s/v

17/8/04, 7 min, digitalvideo, s/v

17/10/04, 7 min, digitalvideo, s/v

2003

Silent Movie, 5 min, digitalvideo, sepia

MF Pig, 20 min, digitalvideo, färg

Nothing, 8 min (8 mm), digitalvideo, färg, s/v

The Milkman, 10 min, digitalvideo, färg

Disillusioned Love, 13 min, digitalvideo, s/v

Stupid City, 39 min, digitalvideo, färg

Disillusioned Love 2, 11 min, digitalvideo, färg

Empty Cans of Tuna, 4 min (3 screens), digitalvideo, färg

15th of Dec, 11 min (7 screens), digitalvideo, färg, s/v

My Brain is in the Wall 2, 6 min, digitalvideo, färg

2002

Documenta Y, 50 min (dokumentär), digitalvideo, färg

War and Peace, 16 min, digitalvideo, s/v

The Postman, 15 min, digitalvideo, färg

Experimental Film, 7 min, digitalvideo, s/v

Family, 6 min, digitalvideo, s/v

Videodance, 13 min, digitalvideo, färg

French Film, 12 min, digitalvideo, färg, s/v

German Film, 16 min, digitalvideo, färg

2004
Continuity, 4 min (16 mm), digital video, colour
»The Dates Series«:
21/4/04, 6 min, digital video, b/w
21/5/04, 5 min, digital video, b/w
2/6/04, 6 min, digital video, b/w
1/7/04, 7 min, digital video, b/w
21/7/04, 6 min, digital video, b/w
17/8/04, 7 min, digital video, b/w
17/10/04, 7 min, digital video, b/w

2003
Silent Movie, 5 min, digital video, sepia
MF Pig, 20 min, digital video, colour
Nothing, 8 min (8mm), digital video, colour, b/w
The Milkman, 10 min, digital video, colour
Disillusioned Love, 13 min, digital video,b/w
Stupid City, 39 min, digital video, colour
Disillusioned Love 2, 11 min, digital video, colour
Empty Cans of Tuna, 4 min (3 screens), digital video, colour
15th of Dec, 11 min (7 screens), digital video, colour, b/w
My Brain is in the Wall 2, 6 min, digital video, colour

2002
Documenta Y, 50 min (documentary), digital video, colour
War and Peace, 16 min, digital video,b/w
The Postman, 15 min, digital video, colour
Experimental Film, 7 min, digital video,b/w
Family, 6 min, digital video, b/w
Videodance, 13 min, digital video, colour
French Film, 12 min, digital video, colour, b/w
German Film, 16 min, digital video, colour

2001
Brush, 85 min, digitalvideo, s/v
»The Friends Series«:
Tal and Naamah, 10 min, digitalvideo, färg
Natalie and Raz, 10 min, digitalvideo, färg
Hillel, 10 min, digitalvideo, färg, s/v
Keren and Ruthi, 10 min, digitalvideo, s/v
Shoes, 13 min (animation), digitalvideo, färg

Romaner
The Amazing True Story of Moshe Klinberg – A Media Star. Read all about it!, Paris: Onestar Press, 2009

The seven most exciting hours of Mr Trier's life in twenty-four chapters, Rotterdam-Berlin: Witte de With and Sternberg, 2008

The Man Who Climbed Up the Stairs of Life and Found Oput They Were Cinema Seats, New York-Berlin: Lukas and Sternberg, 2005

2001
Brush, 85 min, digital video, b/w
» The Friends Series «:
Tal and Naamah, 10 min, digital video, colour
Natalie and Raz, 10 min, digital video, colour
Hillel, 10 min, digital video, colour, b/w
Keren and Ruthi, 10 min, digital video, b/w
Shoes, 13 min (animation), digital video, colour

Novels

The Amazing True Story of Moshe Klinberg – A Media Star. Read all about it!, Paris: Onestar Press, 2009

The seven most exciting hours of Mr Trier's life in twenty-four chapters, Rotterdam-Berlin: Witte de With and Sternberg, 2008

The Man Who Climbed Up the Stairs of Life and Found Oput They Were Cinema Seats, New York-Berlin: Lukas and Sternberg, 2005

Verkförteckning / List of Works

The Heart, 2010
[Hjärtat]
MP3 ljudfil/file, 14:18 min
Courtesy the artist

Untitled, 2010
[Utan titel]
Blyerts och bläck på papper/Pencil and ink on paper
4 teckningar/drawings: 15,5 x 21,5 cm (varje/each)
Courtesy the artist

Untitled, 2010
[Utan titel]
Blyerts och bläck på papper/Pencil and ink on paper
8 teckningar/drawings: 100 x 100 cm (varje/each)
Courtesy the artist

Wall text 1&2, 2010
[Väggtext 1&2]
Utskuren folie/Foil cut outs
Courtesy the artist

Vinyl, 2009
Blyerts och bläck på papper/Pencil and ink on paper
150 x 150 cm
Privat ägo/Private Collection

Pentagram, 2009
Blyerts och bläck på papper/Pencil and ink on paper
150 x 150 cm
Privat ägo, Nederländerna/Private Collection, The Netherlands

Four Seasons, 2009
[Fyra årstider]
Digital video, färg/colour, stereo, 12:15 min
Courtesy the artist, Pilar Corrias Gallery, London

Untitled, 2009
[Utan titel]
Digital video, färg/colour, stereo, 14:22 min
Moderna Museet, Stockholm

Les Ruissellements du Diable, 2008
The Devil's Stream
[Djävulens spott]
Digital video, färg/colour, stereo, 10:00 min
Courtesy the artist, Pilar Corrias Gallery, London

In Search for Brothers, 2008
Alla ricerca dei fratelli
[På spaning efter bröder]
Digital video, färg/colour, stereo, 16:56 min
Courtesy the artist, Pilar Corrias Gallery, London

Force From the Past, 2008
Una forza che chiene dal passato
[Kraft ur det förflutna]
Digital video, färg/colour, stereo, 21:27 min
Courtesy the artist, Pilar Corrias Gallery, London

Der Spiegel, 2007
Digital video, färg/colour, stereo, 4:30 min
Privat ägo/Private Collection

Something Happened, 2007
[Någonting har hänt]
Digital video, färg/colour, stereo, 7:50 min
Jane Wesman och/and Donald Savelson

New Age, 2007
Digital video, färg/colour, stereo, 75:44 min
Courtesy the artist, Pilar Corrias Gallery, London

Repulsion, 2005
Digital video, färg/colour, stereo
3 filmer/films, 5:00 min (varje/each)
Courtesy the artist, Pilar Corrias Gallery, London

Dreamtalk, 2005
[Drömsnack]
Digital video, färg/colour, stereo, 13:58 min
Privat ägo/Private Collection

Keren Cytter
Moderna Museet, Stockholm
08.05–15.08.2010

UTSTÄLLNING/EXHIBITION
Curator: Magnus af Petersens
Utställningsassistent/Curatorial assistant: Nathalie März
Utställningsregistrator/Exhibition registrar: Johanna Norrvik
Chefstekniker/Head of technicians: Harry Nahkala
Chefskonservator/Head of conservation: Lars Byström

KATALOG/CATALOGUE
Redaktör/Editor: Magnus af Petersens
Redaktionsansvarig/Managing editor: Teresa Hahr
Översättningar/Translations:
Jeanne Haunschield, Olov Hyllienmark, Frank G Perry
Grafisk formgivning/Graphic design:
Stefania Malmsten med/with Anna Tribelhorn
Tryck/Print: Jernströms, Stockholm 2010

Det svenska citatet ur Shakespeares *Som ni vill ha det*
är översatt av Göran O Eriksson, 1984

Moderna Museets utställningskatalog nr 356
Moderna Museet Exhibition Catalogue no. 356

Co-published by Moderna Museet and Sternberg Press

ISBN 978-91-86243-08-1 (Moderna Museet)
ISBN 978-1-934105-02-3 (Sternberg Press)

www.modernamuseet.se

Sternberg Press
Caroline Schneider
Karl-Marx-Allee 78, D-10243 Berlin
1182 Broadway 1602, New York, NY 10001
www.sternberg-press.com

Med stöd av/With support from